W. MORRIS ET
LE MOUVEMENT NOU-
veau de l'art décoratif.

PAR

JEAN LAHOR

A GENÈVE
CHEZ EGGIMANN & Cie, LIBRAIRES

MLCCCXCVII

W. MORRIS

ET LE

Mouvement nouveau de l'art décoratif.

ŒUVRES

DE

Jean Lahor

L'ILLUSION. Poésies. 1 vol. avec portrait gravé
à l'eau-forte par DE LOS RIOS (*Petite Bibliothèque Littéraire*) (Lemerre) 6 »

LES QUATRAINS D'AL-GHAZALI. Poésies. 1
vol. in-18 jésus. , 3 »

LE CANTIQUE DES CANTIQUES, traduction en
vers. 1 vol. in-18 jésus 1 50

LA GLOIRE DU NÉANT. 1 vol. in-18 jésus. . . 3 50

HISTOIRE DE LA LITTÉRATURE HINDOUE.
1 vol. in-18 (Charpentier). 3 50

W. MORRIS ET LE MOUVEMENT NOUVEAU DE
L'ART DÉCORATIF (Eggimann, Genève) . . 1 50

EN PRÉPARATION

PORTRAITS DE HÉROS ET D'ARTISTES.

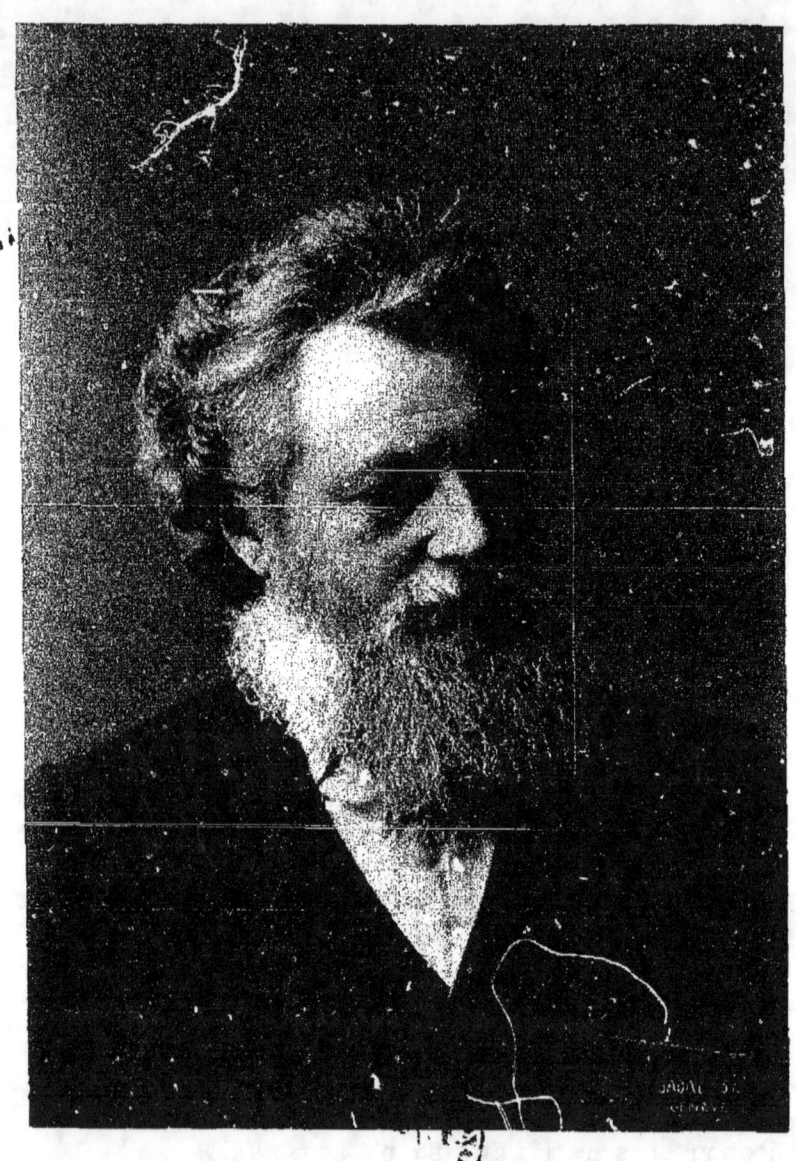

William Morris

JEAN LAHOR

W. MORRIS

ET LE

Mouvement nouveau

DE

L'ART DÉCORATIF

*Conférence faite à Genève en l'Aula de l'Université
le 13 janvier 1897.*

GENÈVE
CH. EGGIMANN & Cⁱᵉ, ÉDITEURS
3, Corraterie, et rue Centrale, 1

A Monsieur Bernard BOUVIER,
 Professeur à l'Université;
en témoignage de toute ma sympathie.

W. MORRIS

ET LE

Mouvement nouveau de l'art décoratif.

Mesdames, Messieurs,

Il est un livre que je voudrais trouver dans toutes les maisons, dans toutes les écoles, le livre des *Héros*, de Carlyle. Je n'accepte pas, en effet, la théorie de l'école historique qui, en tout et toujours, ne voit pour nous que des fatalités à subir, sans pouvoir de les vaincre. Je crois que l'intelligence et la volonté humaines sont des puissances d'une incalculable énergie. Je crois qu'à certains moments des hommes apparaissent qui, grands et forts par la volonté, par la pensée, par le cœur, savent dominer et mener le vague troupeau des hommes, apporter des nouveautés presque inattendues dans les faits, les idées, les sentiments, les mœurs. Je crois qu'il est des héros enfin, qui, en dépit de toute résistance, savent relever par ins-

tants la condition intellectuelle, morale ou matérielle, de cette triste humanité, d'une de ses fractions tout au moins. Or ces héros, je les admire, je les aime, je les envie, et leur religion, repoussée par la superbe de quelques révoltés, je l'honore quant à moi, et je la garde en ma conscience.

William Morris fut, à mes yeux, l'un de ces héros. Poète admirable, et qu'à la mort de Tennyson l'acclamation publique eût appelé à la dignité de poète lauréat, s'il n'eût longtemps été le chef du parti socialiste en Angleterre, ce qui rendait difficile au gouvernement de la reine de la lui offrir, et impossible à lui de l'accepter, poète admirable, et artiste et artisan prodigieux, tout à la fois peintre-verrier, ornemaniste et décorateur, dessinateur ou fabricant de papiers peints et d'étoffes[1], fabricant de meubles, et ayant ressuscité l'industrie merveilleuse des tapis-

[1] Pour cette exposition de l'œuvre de W. Morris, que j'avais l'intention de faire à Genève, mais plus complète, plus digne de lui, dans le Musée des Arts décoratifs, je regrette que la maison Morris n'ait envoyé de ses papiers peints et de ses étoffes qu'une sélection si modeste et que ni W. Morris ni moi n'aurions faite ; cette exposition, par le fait de cette maison, n'a donc contenté personne. Je désire exprimer encore à la Ville de Genève, dont l'accueil et la bienveillance m'ont profondément touché, mes regrets de cette déception, et aussi ma gratitude à M. Hantz, l'artiste délicat et le distingué directeur du Musée des Arts décoratifs, pour l'aide obligeant qu'il a bien voulu, malgré tout, me prêter en cette occasion.

series d'Arras, et imprimeur encore, il aura enfin, aidé de quelques-uns, accompli une révolution artistique si étonnante et d'une telle portée, que peut-être en l'histoire de l'art n'en est-il pas d'autre exemple.

Ce mouvement nouveau des arts de la décoration, qui triomphe en Angleterre, qui a passé dans presque tous les pays de langue anglaise, qui a gagné le continent, et demain, après-demain y sera victorieux sans doute, ce mouvement en très grande partie lui est dû.

Ce qu'il a voulu, nous tous le devons vouloir : il a voulu que son pays, comme chaque pays, gardât ou reprît pieusement la tradition de son art national ; et il a voulu que cet art fût logique, fût simple, fût sain et robuste.

Il a rêvé et voulu, ce que tous nous devons rêver et vouloir, que le sort de l'ouvrier changeât, que l'ouvrier redevînt quelque peu l'artisan qu'il était jadis, s'affranchît de l'automatisme auquel le condamne la machine, et que, le plus possible et le plus souvent possible, il fît œuvre d'art, s'intéressât à son travail, en y contribuant davantage, l'aimât comme le père aime son enfant, comme tout créateur aime son œuvre. Il a voulu que le travail fût une joie, et non une fatigue, non un écrasement qui brise l'homme, un acte machinal qui le diminue, qui souvent le dégrade. Il a rêvé

aussi de libérer l'ouvrier du milieu, pour longtemps encore, trop malsain des villes ; il a rêvé, en un mot, la régénération, le relèvement de l'homme dans l'ouvrier.

Il a demandé que le beau, l'art, les clartés, les joies de l'art et du beau, n'appartinssent pas seulement à une classe plus ou moins nombreuse de privilégiés, dont beaucoup sont des oisifs, à la classe dite supérieure, mais que l'art, le beau, entrassent, comme la lumière du ciel ou l'air pur, aussi bien dans la demeure la plus humble, dans celle de l'artisan et du paysan, que dans la maison du riche.

Enfin, il a cherché dans les arts de la décoration une formule d'art qui fût neuve et qui eût d'abord cette nouveauté d'être applicable par ses principes mêmes de simplicité, de sincérité, de logique, à toute demeure. Mais cette formule nouvelle, ce style nouveau qui aura manqué à ce siècle, que partout on cherche en ce moment, que cherchent certainement quelques-uns d'entre vous, et que Morris entrevit, dont il fournit et assembla quelques éléments, ce style aura été sans doute l'une des préoccupations, l'un des rêves glorieux de sa pensée, mais de ce rêve, il ne lui aura pas été donné de faire une réalité décisive : ce sera la tâche des artistes qui procèdent ou procèderont de lui.

Morris, né en 1834, à Walthamstow, est mort à 62 ans, le 4 octobre 1896.

C'était un représentant robuste, un noble exemplaire de sa race. Ma pensée le revoit, il y a quatre années, très simple en sa simple demeure de Hammersmith, devant le tranquille paysage de la Tamise, qui, là encore, avant d'entrer dans Londres, coule étroite et verte, bordée de prairies et de beaux arbres; je le vois avec sa face puissante, léonine, son front haut et massif sous un ébouriffement de cheveux touffus qui s'argentaient, sa barbe broussailleuse et blanchissant aussi, et ses grands yeux bleus, ses yeux d'idéaliste où éclatait aux miens sa confiance en soi, en son œuvre, son espoir certain des belles victoires de l'avenir, son attente d'une humanité plus heureuse et meilleure.

Et tout son être respirait la force, la tranquillité, la joie de vivre d'un homme très vivace, très vivant et fort, mais dont toute l'énergie est appliquée au bien, et que réjouit son œuvre.

On le sentait franc, cordial, bienveillant et bienfaisant, mais d'une bonhomie un peu rude, « capable, comme a dit de lui l'un de ses compatriotes, de vous bousculer d'un dur coup de boutoir, si l'on se risquait par trop à le contrecarrer. »

« W. Morris, que l'on ne pouvait connaître sans l'aimer, écrivait au lendemain de sa mort la *Westminster Gazette*, avec ses sympathies vigoureuses,

son dédain des conventions, sa hautaine liberté d'esprit, son ardeur toute juvénile, dans l'amour, la haine ou le travail, qui gardait un cœur d'enfant sous la vieillesse des années, W. Morris laissera dans la mémoire de tous ceux qu'il a honorés de son amitié le souvenir ineffaçable d'un roi parmi les hommes. »

Son père était commerçant et le laissa presque riche. Sa vocation d'abord parut être l'état ecclésiastique. Il s'y préparait en l'un des collèges d'Oxford, quand il y rencontra Burne-Jones, lui aussi destiné à l'Eglise, et devenu l'artiste que vous savez, l'artiste dont l'œuvre élevée, pure et grave, ou d'une si adorable tendresse, l'œuvre toute imprégnée de poésie intense et de mystère, est l'une des gloires et l'une des consolations de ce temps, le peintre qui sait unir au plus riche éclat ou aux plus suaves harmonies de la couleur un dessin si caressant ou si ferme, d'une perfection absolue toujours, le maître que volontiers j'appellerais divin, car il aura su créer un type nouveau de la beauté féminine [1].

[1] Je ne vois guère en ce siècle que Puvis de Chavannes, qui ait eu comme lui ce don encore, le sens de la décoration et de la grande peinture décorative ; et c'est par là aussi que Burne-Jones tient de si près à Morris : se rappeler ses innombrables cartons pour vitraux et pour tapisseries, et son admirable mosaïque de l'Eglise américaine à Rome.

Depuis cette conjonction entre ces deux génies, une amité fraternelle n'a cessé d'unir W. Morris et Burne-Jones. Profonde et continue aura été la mutuelle influence de l'un sur l'autre ; et continue et profonde aussi l'influence de tous deux sur l'art de leur pays et de leur temps.

Ils abandonnèrent bientôt le projet d'entrer dans l'Eglise : mais n'est-il pas resté en eux un peu du prêtre et de l'apôtre ? Comme Ruskin, en prêtres, en apôtres, ils auront prêché toute leur vie la religion de la Beauté, mais de la Beauté vraie, de la Beauté idéale, haute, mystérieuse en son essence, et cependant qui peut et doit s'incarner sans cesse jusque dans les créations les plus modestes, et les objets les plus humbles. Cette religion de l'art et du beau, avec Ruskin, rencontré par eux à Oxford, avec Rossetti, cet autre poète artiste, personne en notre temps ne l'aura servie avec plus de conviction et d'ardeur, plus de piété, plus d'amour, de cet amour qui emplit et illumine toute une vie, — ni aussi avec un désintéressement plus certain ; car tous, au fond, Rossetti, Morris, Burne-Jones, Ruskin, comme les vrais amants, auront eu cette noblesse encore de n'avoir jamais pris pour but de leur activité passionnée la fortune, qui, du reste, vint à eux et les combla.

Morris et Burne-Jones, au sortir d'Oxford, se pré-

sentaient à Rossetti, et ils entraient dans la noble confrérie des Préraphaélites [1], alors impatients de renouveler l'art, la peinture surtout, tombée depuis quelque temps au rôle de l'imagerie plus ou moins puérile.

Ames sincères, profondes, idéalistes, les Préraphaélites voulaient réformer l'art à leur ressemblance ; ils prétendaient aussi, comme la plupart des réformateurs, revenir à la vérité, à la nature, et aspirant de la sorte à un art tout à la fois réaliste et idéaliste, on comprend qu'ils se soient adressés, parmi les écoles d'autrefois, pour s'instruire par elle et s'inspirer d'elle, à la plus idéaliste comme à la plus réaliste qui ait jamais été, à la sublime école des *quatrocentistes* italiens, à celle de l'angélique Fra Angelico, de Ghirlandajo, de Filippino Lippi, de Lorenzo di Credi, de Mantegna, du troublé et troublant Botticelli, ou de ces artistes qui, à Pise, décorèrent le Camposanto. Il sera pour nous à regretter toujours que notre école de Rome, et son chef d'abord, G. Poussin, n'ait

[1] Lire sur les Préraphaélites une excellente étude d'Olivier Georges Destrée : *Les Préraphaélites* (Dietrich et C°, Bruxelles), et le beau livre de M. de la Sizeranne : *la Peinture anglaise contemporaine* (Hachette, 1896), bien que son jugement sur Sir Ed. Burne-Jones (mais M. de la Sizeranne a-t-il vu l'ensemble de son œuvre ou seulement l'exposition d'une partie de cette œuvre à la *New Galery* ?) soit selon moi sujet à révision.

jamais reçu son inspiration de tels maîtres. Leur art fut à coup sûr naturaliste, en ce sens que nuls davantage ne se sont rapprochés de la nature, mais de cette nature qui, à côté de la laideur, ce qu'oublient trop souvent nos réalistes d'aujourd'hui, offre perpétuellement aussi, par un incompréhensible mystère, des visions de sublime et parfaite beauté. Cet art d'une expression parfois intense en sa traduction des plus hautes, des plus pures émotions humaines, et toujours d'une simplicité, d'une vérité, d'une réalité qui nous émerveillent, cet art si complexe des *quatrocentistes* avait le droit, on le reconnaîtra, d'être l'inspirateur de ces Préraphaélites, presque tous (ainsi Rossetti, Burne-Jones, et Morris), d'une riche et profonde culture, d'une intellectualité très élevée.

Et Morris, qui, comme Rossetti, allait donc être à la fois poète et artiste, dans sa recherche d'un art décoratif nouveau, dut aussi demander au passé, mais au passé national, à l'art anglais d'autrefois, l'inspiration de sa réforme : c'est ainsi qu'il devint lui-même archaïque.

En 1861 il créait dans *Red Lion Square*, avec Ford Maddox Brown, Dante Gabriel Rossetti, Ed. Burne-Jones, peintres tous trois, avec Philip Webb, architecte, avec Peter Paul Marshall, ingénieur, et Ch. Faulkner, un professeur d'Oxford, sous la raison sociale Morris, Marshall, Faulkner and C°,

son magasin artistique, sa « maison d'art », transportée depuis dans Oxford Street, mais sous le nom seul aujourd'hui de Morris and Cº. Je doute qu'aucune maison de commerce ait offert ou offre jamais une réunion de tels associés.

Une circulaire de W. Morris expliquait avec quelque vaillance le but de l'entreprise : il s'agissait d'une réforme complète des arts du mobilier, de la décoration, de l'illustration, et d'une association d'artistes pour l'accomplir. Et alors commença pour Morris cette vie étonnante, cette vie d'un travail ardent, joyeux, sans repos.

Doué, comme certains artistes de la Renaissance, d'une universalité de dons magnifiques[1], il est tour

[1] Il eut, comme l'auront eu peu d'hommes, le don du rythme, ce don qui fait le poète et l'artiste. On pourrait croire que le poète par nature doit avoir le sens de tous les rythmes ; il est rare, au contraire, de trouver les facultés artistiques réunies chez lui aux facultés poétiques ; et dans le mystère de la mécanique cérébrale, il y a ce mystère encore.

La plupart de nos poètes français, par exemple, n'ont jamais aimé, ont même craint la musique. Victor Hugo ne l'a jamais comprise ; Lamartine n'a écouté que le *Lac* de Lamartine et de Niedermeyer, mais certainement n'en a écouté que les paroles, trouvant impertinent sans doute que l'on eût jugé nécessaire d'ajouter la mélodie d'un chant à celle si douce de ses vers ; Gautier appelait la musique un bruit coûteux ; pour Leconte de Lisle, comme aujourd'hui pour certains poètes contemporains, ce n'était qu'un bruit vide de sens. Ainsi l'on rencontre rarement chez un poète ce qui s'est vu chez Morris, le sens de tous ou presque tous les rythmes, depuis celui de la fleur, de la plante, de la spirale des feuilles s'enroulant autour de la tige, des sépales ou des pétales dans le

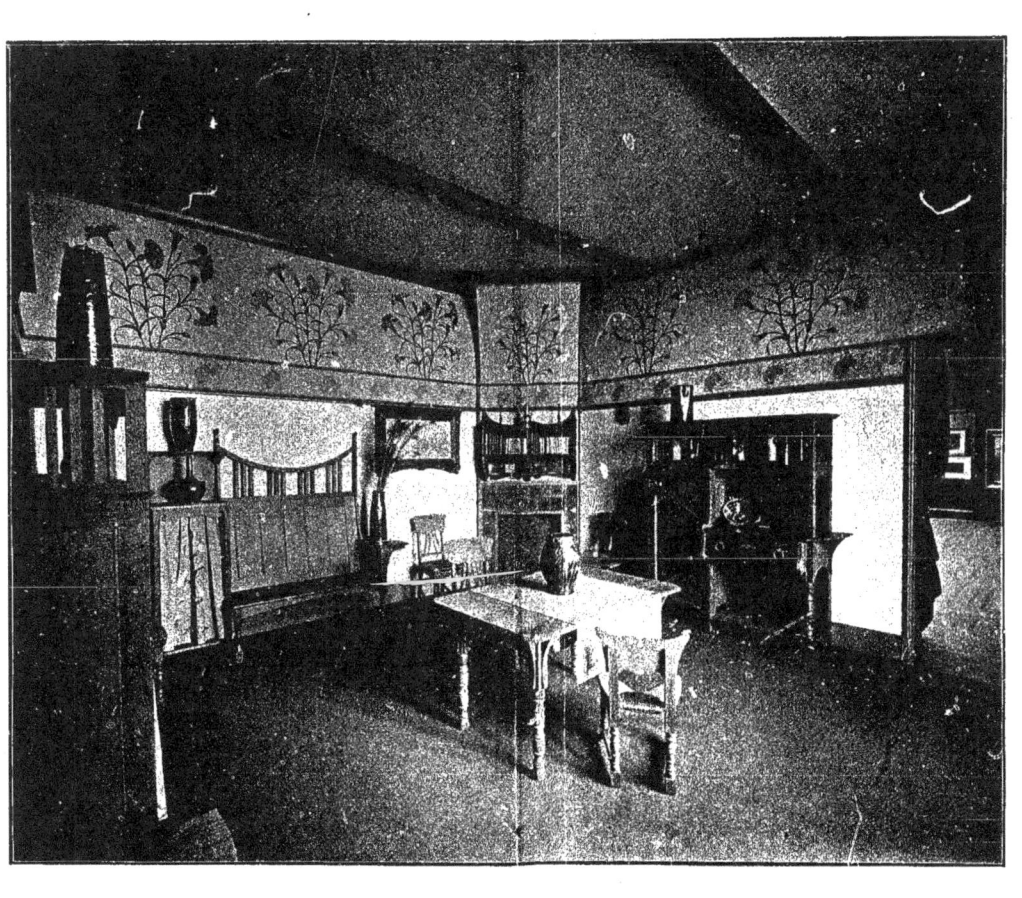

à tour, je l'ai dit, ou il est ensemble, poète supérieur, parfait ornemaniste ; il compose des papiers peints, il fabrique des cretonnes, des damas de soie, des velours, et ses papiers, ses cretonnes, ses damas, ses velours, chefs-d'œuvre de lignes et de couleurs, inspirent toute une jeune école, éveillent l'émulation, le talent rare des W. Crane et des Voisey, font éclore, s'épanouir, dans l'impression sur papier ou sur étoffe, toute une végétation, une floraison d'un art nouveau et charmant.

Il fait des meubles ou en inspire la fabrication, cherchant ses modèles à travers les fermes, les campagnes, dans l'art rustique, dans les vestiges de l'industrie saxonne ou normande, et toujours dirigé par un sens très sûr, par le goût d'une simplicité noble et robuste.

En son magasin on trouve aussi des faïences émaillées, des *tiles,* et ces faïences, ces *tiles* que lui fournit surtout un habile céramiste, inspiré par lui, de Morgan, renouvellent brillamment le décor des cheminées, de l'âtre même, sujets si bien traités aujourd'hui par la plupart des architectes anglais.

Mais d'abord, il est peintre-verrier ; ses vitraux (j'en compte plus de 5oo, dispersés aujourd'hui

calice ou la corolle, depuis toutes les mélodies des lignes, toutes les harmonies de la couleur, jusqu'au rythme dans les vers, dans les sons musicaux, et j'allais ajouter dans une vie très haute, noble, et ordonnée comme une œuvre d'art supérieure.

dans toute l'Angleterre, en Amérique, à Calcutta, à Berlin), ses vitraux, dignes des vieux maîtres, pour ses coups d'essai sont si beaux, qu'à l'Exposition de 1862 le jury hésite à les récompenser, croyant à d'anciennes verrières retouchées.

Un jour, il songe aux tapisseries d'Arras, à des tapisseries merveilleuses qu'il venait d'admirer en France, il en cherche le secret, il le trouve; et reconstituant les métiers d'autrefois, il exécute certaines tapisseries, comme l'*Adoration des Mages*, aujourd'hui dans l'Exeter College, à Oxford [1], dont la beauté n'a d'égale que celle des plus nobles, des plus harmonieuses, parmi les tapisseries de France ou des Flandres.

C'était Burne-Jones, dont la poésie de Morris si souvent inspira les rêves, qui inspirait à son tour les créations de ces tapisseries ou de ces verrières. Burne-Jones en a dessiné presque tous les cartons, mais abandonnant à Morris le soin d'en finir ou traiter les fonds, les avant-plans, la flore, le paysage, et lui abandonnant aussi le choix, l'arrangement des colorations, comme Morris lui-même laissait à ses artisans, dans la confection de ces travaux, certaine part d'initiative.

Dans les derniers temps, quand tout autre que

[1] Et aussi cette légende d'Arthur l'une des œuvres les plus hautes de Burne-Jones, où la musique des lignes ne donne pas moins la sensation de l'idéal et du mystère que celle de Wagner, que les sonorités neuves de son prodigieux *Parsifal*.

lui eût aspiré sans doute au repos du soir qui
s'approchait, et comme le livre moderne ne savait
lui plaire, ni suffire, il se fit imprimeur, et les
œuvres sorties de son imprimerie, la *Kelmscott
Press*, sont parmi les plus admirables dont s'ho-
nore la typographie [1]. Gravement, noblement dé-
corées par des bois de Burne-Jones ou de W. Crane,
en tout ce siècle elles n'auraient pas d'égales, si
nous n'avions en France le livre de Grasset, *Les
quatre fils Aymon*, et la Bible de la maison Mame.
Morris crée tout, son encre, son papier; les beaux
types de jadis, il les transforme et réemploie; il
dessine ces types, les lettres initiales, les orne-
ments, les bordures des pages, car il est d'abord
et toujours parfait ornemaniste; et il fait renaître
en Angleterre, pour l'illustration de ses livres,
l'art de la gravure sur bois, tel que le pratiquaient
le xv^e et le xvi^e siècles en Italie, en Allemagne, en
France, art qui aujourd'hui triomphe dans le
Royaume-Uni, honoré surtout par la jeune école
de Birmingham, si intéressante et vivace.

Avec Burne-Jones, il décore le château de Stan-
more Hall; et leur double collaboration en fait
déjà, et en fera dans l'avenir surtout, le lieu de pè-

[1] Je citerai surtout parmi ces livres : *Sigurd the Volsung
and the fall of the Niblungs; The life and death of Jason;
The Golden Legend; Chaucer's works; The end of the
glittering plain.*

lerinage de bien des artistes. Le principe de sa décoration semble être une dominante, une tonalité générale, et des harmonies, mais sans superposition de tous les styles, sans surcharge et placage d'étoffes, de meubles, de bibelots, venant de tous les pays, de toutes les époques, ce qui fait ressembler certains de nos appartements modernes, rappelant par là, il est vrai, bien des cerveaux contemporains, à des salles d'antiquaires, ou à des musées pleins de la poussière, des images, des formes, des idoles, des dieux du passé.

Et au milieu de tant de labeurs, il écrit ses neuf volumes de poésie, dont les plus célèbres sont *La vie et la mort de Jason*, le *Paradis terrestre* en quatre volumes, l'histoire de *Sigurd le Volsung*; il écrit des nouvelles, des contes, des féeries d'une imagination charmante[1]; il écrit deux volumes de critique d'art. Pour se reposer sans doute, il traduit en vers l'*Enéide*, l'*Odyssée*, et il traduit encore, mais en prose des chroniques, des chansons de geste du moyen âge français, enfin des sagas islandaises :[2] et ainsi son œuvre littéraire est immense, autant que son œuvre artistique.

[1] Parmi les œuvres en prose sont ces deux volumes : les *Nouvelles de nulle part* et le *Rêve de John Ball*, où sont exposées, avec des illusions trop belles, ses rêveries sociologiques et qui ont dû inspirer le fameux roman socialiste de l'américain Bellamy, *Looking backwards*.

[2] Ces sagas, en collaboration avec M. Magnusson.

Quel est le genre de sa poésie ? Je dirais volontiers qu'elle-même est décorative. Ce n'est pas la poésie subjective et passionnée, pleurant et vibrant avec l'âme dont elle est le cri de révolte, de souffrance ou de joie ; la sienne chante sans autre but que de chanter et charmer, pareille à celle des anciens aèdes, ou de Chaucer.

Si dans l'action et par l'action, il est bien de son siècle, il est par le rêve, en effet, un homme de jadis, un poète d'une autre époque très lointaine.

« Rêveur de rêves, né hors de mon vrai temps, pourquoi tenterais-je, dit-il en l'un de ses poèmes, de redresser ce qui n'est pas droit ? » Il l'a tenté cependant, et il a bien fait, et il a redressé par bonheur bien des choses qui n'étaient pas droites.

Dans l'un de ses poèmes encore je lis ces vers :
« Nous avons détesté la mort, ne pouvant en pénétrer le sens ; — nous avons adoré la vie, à travers les feuilles vertes et les feuilles desséchées, – quoique le sens de la vie, nous le comprissions encore moins. — La terre et le ciel, pendant des années, des années sans nombre, — qui changeaient lentement, n'ont été pour nous que de belles tentures, — suspendues autour d'une chambre étroite, où se jouent — les sourires et les larmes des jours vides de l'homme. »

La poésie à ses yeux semble aussi comme une

belle tenture s'ajoutant au décor de la vie, de cette vie sombre, vaine, mélancolique pour les uns, si noblement remplie, si glorieuse et heureuse pour d'autres, mais qui pour tous également a besoin de décor.

Je ne me puis arrêter à toute son œuvre poétique. Un mot seulement sur son poème le plus étendu et le plus beau, le *Paradis terrestre*. En voici rapidement le sujet : trois Norvégiens, au ive siècle, partent à la recherche du monde enchanté et toujours rêvé, du Paradis terrestre. Après bien des aventures, et vieux déjà, ils abordent sur une terre du sud-ouest, dans une ancienne colonie grecque. Là, dans l'atmosphère médiévale, chargée de brumes et de songes, les sombres histoires scandinaves et les lumineuses légendes de la Grèce, les unes et les autres chantées deux fois par mois, en des fêtes religieuses, se rencontrent et se mêlent ainsi, mais celles de la Grèce plus ou moins transfigurées par des imaginations gothiques, comme en certaines de nos tapisseries d'autrefois, ou de nos chansons de gestes.

Le sujet du poème — et c'est de même pour les *Contes de Canterbury* de Chaucer — n'est donc qu'une trame des plus simples, sur laquelle se déroulent, telles que des broderies ou des tapisseries historiées, de glorieuses légendes, célébrant la vie, la vie aux aspects divers et la joie de vivre, la joie que

donnent à l'homme ses amours, et aussi l'héroïque effort, la lutte vaillamment et perpétuellement engagée sous le triste ciel scandinave, comme sous le ciel plus clément, caressant et clair de l'Hellade. Et ces combats virils, et aussi ces rêves, les rêves par nous faits ou chantés, c'est là peut-être, aux yeux du poète, le vrai et seul *paradis sur la terre*.

Une grâce, un charme presque virgiliens ; dans le récit, le naturel, l'abondance facile, même trop facile peut-être, la riche et aimable imagination d'un Chaucer ; une poésie douce et mâle, constamment simple, une langue très pure, jamais précieuse ni recherchée (il a eu le dédain, le mépris toujours du maniérisme, du recherché, du précieux et du prétentieux, dans le style comme dans l'art), distinguent son œuvre poétique. Beaucoup de ces qualités se retrouvent, et d'abord l'invention abondante et sans cesse renouvelée, en ses contes et féeries[1], comme en ses romans sociologiques.

Mais pour cette intelligence, pour cette activité passionnée, un tel labeur n'est pas encore assez.

A ce grand esprit se joignant une grande âme généreuse, bien humaine, affamée de justice, toute anxieuse d'ordre et de beauté, et dans la cité, dans la société, comme ailleurs, il est donc en son pays devenu le chef ou l'un des chefs du parti

[1] L'histoire de la *Plaine étincelante*, *Le Bois au bout du monde*, *La Fontaine aux confins de la terre*.

socialiste, et pour la propagande, pour la défense de ses projets de réformes, sociales ou artistiques, il multiplie infatigablement les conférences, les articles de journaux[1], les brochures, répandant partout et sans cesse, ses conceptions d'une société nouvelle et d'un art nouveau, qui, dans sa pensée, devaient se transformer ensemble.

Je n'insisterai guère sur son socialisme, ce n'est pas mon sujet. Les intentions en furent généreuses, mais les formules peu précises, les conclusions bien vagues. Ai-je à dire qu'il répugnait et que toujours il eût répugné aux violences[2]?

Ce poète qui eut ses illusions, et se put tromper sans doute quand il rêva le règlement futur des questions sociales, qui cependant fut toujours d'un esprit si net et pratique (toutes ses entreprises l'ont prouvé), ce poète fut le fondateur aussi de deux importantes sociétés, celle *pour la protection des monuments historiques*[3], et celle

[1] Son journal socialiste, journal hebdomadaire, le *Commonwealth*, en français « Le Bien-être ou Le Bonheur pour tous », il le rédigea longtemps presque à lui seul.

[2] Dans son livre *News from nowhere*, « Nouvelles de nulle part », livre d'utopies comme la *République* de Platon, le tableau est trop enchanteur, trop irréel, d'un monde idéal à venir, où l'ordre parfait s'établit sans la contrainte des lois, par le seul consentement libre, harmonieux, de volontés devenues toutes, il ne dit pas comment, favorables à l'ordre et bienveillantes.

[3] La Suisse a sa Société pour la protection des monuments historiques ; l'on commence à y protéger et respecter pieu-

des *Arts and Krafts*, société des Arts décoratifs, qui a pris en Angleterre la direction du mouvement nouveau, et dont les expositions tous les ans ou tous les deux ans sont chaque fois un événement artistique.

Un trait encore : ce poète ainsi fut un marchand ; il le fut dans l'intérêt moins de sa fortune que de ses idées ; et il aura été le créateur des *magasins artistiques*, aujourd'hui très nombreux à Londres, et que depuis peu d'années l'on commence à fonder aussi sur le continent [1].

sement ce qui vient du passé, les reliques où sont déposées son histoire, sa pensée, son âme d'autrefois ; mais n'a-t-elle pas un monument plus ancien, plus auguste que tous les autres, je veux dire sa nature avec ses montagnes, ses forêts, ses lacs, monument, temple vraiment sublime, et que Morris eût certainement pensé à défendre aussi contre des exploitations sacrilèges, tendant par trop à en ruiner ou compromettre les beautés, à en chasser le mystère. Morris, en effet, écrivait un jour : « Si l'on construit un chemin de fer, on ne doit en accorder la concession qu'à cette condition expresse de détruire le moins possible des beautés naturelles rencontrées sur la route, et quand cela même risquerait d'augmenter quelque peu les frais d'établissement. » Morris, avec son respect de la beauté, et de toute beauté, se serait indigné, je le sens, contre l'esprit d'industrialisme, de commercialisme moderne qui menace parfois ces retraites, où de partout vient se reposer l'homme, devant la majesté et dans le silence des grands espaces.

[1] J'aurai été le premier, je crois, à demander qu'en France il se créât des *magasins artistiques*, comme ceux en faveur à Londres, « magasins, disais-je en 1892, qui devraient appeler, rapprocher, grouper les principaux représentants et rénovateurs de l'art décoratif, réunir, exposer leurs œuvres, aider

Et enfin, il aura donc su accomplir, à force d'énergie, de génie, par tout son labeur, par son exemple, par tout son enseignement, par sa propagande sans relâche, une révolution véritablement surprenante dans l'art de son pays et de son époque!

Il y a quarante ou cinquante ans l'on sait la laideur presque barbare, l'absurdité presque générale, le perpétuel non-sens de l'art décoratif en Angleterre et de son architecture privée, je dis privée, car alors le beau Palais du Parlement, à Londres, commençait à s'élever déjà.

L'Angleterre était sans goût ou son goût était abominable. Elle n'était pas du reste la seule coupable en Europe [1]. Reconnaissons que, depuis un siècle, depuis 1789, et ainsi peut-être depuis l'avè-

à ce mouvement qui commence, mais qui chez nous, tarde à se manifester, par manque d'une action d'ensemble, par faute d'unité et de direction. » C'est dans cette pensée que la *Maison d'art* a été ouverte à Bruxelles par M. Picard, et que M. Bing a transformé aussi en maison « d'art nouveau », son admirable magasin ou musée japonais de la rue de Provence. Je souhaite à ces deux entreprises l'heureux succès que leurs tendances et leurs intentions méritent.

[1] L'humanité s'avance comme une armée en campagne, dont la marche même victorieuse, n'est pas régulière et générale sur tous les points; pendant que l'armée progresse sur un point, elle peut reculer sur un autre. Ainsi notre siècle, par tant de côtés si grand, aura fait preuve du goût le plus misérable en architecture et en décoration, arts déchus, mais qui commencent depuis peu à se relever de leur extraordinaire abaissement.

nement de la démocratie, non seulement aucun style vraiment original et nouveau, — je passe le style Empire et qui heureusement dura peu, — n'est apparu dans le mobilier ni dans l'architecture, mais encore que la médiocrité, la banalité, la grossièreté, la barbarie même du sens artistique dans l'architecture et le mobilier ont largement et presque partout triomphé.

L'utilitarisme, des nécessités nouvelles l'ont voulu, imposant la fabrication mécanique qui, en toutes choses, remplaça dès lors la fabrication manuelle, l'objet ouvragé jadis, souvent avec amour, par l'artiste ou l'artisan, curieux, épris de leur travail. La fabrication mécanique répondait, je n'en doute pas, à des nouveautés sociales, à des nécessités très respectées de nous, et qui étaient le nouveau droit de tous au bien-être, à une certaine égalité dans les conditions de la vie, dans les satisfactions, les jouissances intellectuelles ou matérielles. Voyez la philosophie de ce seul fait : le costume qui est le même aujourd'hui pour tous, ne sépare plus les castes, les classes, les professions. Mais si, plus que personne, j'applaudis à une partie des causes qui ont amené ce développement de la fabrication à bon marché, je regrette que, depuis cent ans, aucune intelligence ou volonté d'artiste, aucun principe d'art supérieur n'ait dirigé cette production intensive, laissée aux seuls

industriels et marchands, et descendue plus ou moins à cette trivialité, à cette laideur, devenues trop souvent et partout le goût du plus grand nombre.

Cependant nulle part peut-être, il y a trente ou quarante ans, ne régnait comme en Angleterre, la pauvreté, l'indigence, la mort de tout sens artistique.

Rappellerai-je à ceux qui les ont vues, ces rues longues, bordées de façades plates, de façades symétriquement trouées par l'ouverture rectangulaire des fenêtres éclairées ou noires, ces rues sans fin, ces rues grises sous le ciel gris, d'une si monotone, si obsédante, si interminable laideur?

Par endroits, quelques recherches d'art, mais alors d'un art faux, étranger, étrange, sauvage en ses prétentions au style noble. Ainsi se voyaient çà et là, — et vous les retrouverez encore, comme aussi trop de ces façades et de ces rues, vestiges d'un passé qui heureusement disparaît, — çà et là se dressaient, sous d'abominables badigeons tachés de suie, des frontons, des péristyles dans le goût gréco-romain; et partout, noblement, lourdement, régnait la colonne dorique, comme sous la pluie noire grelottaient par places, des héros anglais, de bronze ou de marbre, dans la toge des héros classiques.

Et les imitations du genre italien ou français

n'étaient pas moins pitoyables, en ce pays de brumes et de fumées. Mais dans l'intérieur de ses maisons, déjà si navrantes au dehors, le mobilier, le décor étaient pires : tentures, étoffes, meubles d'acajou, canapés de cuir vernissé, papiers peints, couleurs des murailles et des portes, tout cela l'on s'en souvient d'une abominable laideur, parfois hideux à faire crier.

Ainsi, aucun goût, aucun art, aucun style alors; la peinture même, si glorieuse autrefois, médiocre et déchue ; et nul désir, nul besoin, nulle velléité que cela fût autrement : l'impénitence résolue et finale.

Sur l'Angleterre pesait donc aussi la fatale tradition gréco-romaine, non moins fatale trop souvent à certains pays de race latine, mais chez eux un peu excusable du moins, mieux en accord avec les habitudes, les traditions, l'éducation des esprits.

Et c'est à ce moment que Rossetti, Ruskin, Burne-Jones et Morris firent ce que j'appellerai leur serment du Grütli. Ils se promirent de libérer l'art anglais des influences étrangères, trop dominatrices, de rendre à l'Angleterre son art national, son art ancien, trop délaissé et oublié ; ils se promirent de refaire le goût artistique de leur peuple : et une telle ambition, refaire le goût d'un peuple, cela n'apparait-il pas aux yeux de quelques-uns

comme une tentative aussi folle que de vouloir refaire sa moralité ? Les fous, une fois de plus, ont eu raison contre les sages, contre les sceptiques et les tièdes.

Cette révolution, elle s'est accomplie en effet et, aujourd'hui, elle a son plein triomphe. L'Angleterre, à la stupéfaction de ceux qui l'ont connue jadis et qui la revoient en ce moment, est devenue un pays singulièrement artiste, singulièrement curieux des arts de la décoration, de la beauté, du charme, ou de l'élégance, dans la maison, la rue, la cité, dans la vie privée ou publique.

Un peuple, à mes yeux, témoigne de son goût artistique général, bien moins par les arts d'exception, comme la sculpture, la peinture, que d'abord par son architecture et ses arts mineurs, par les arts appliqués à la vie de chaque jour, à toutes choses, aux objets usuels les plus simples. Or le souci des arts de la décoration partout aujourd'hui se montre en Angleterre.

A Londres comme à Liverpool [1], comme à Birmingham, à Manchester ou à Glascow, c'est dans tout le Royaume-Uni, d'abord une renaissance de l'architecture ; chaque ville réédifie ses maisons,

[1] Le rapport annuel du *Science and Art departement* comptait, en 1893, deux millions trente-cinq mille élèves (y compris ceux des écoles primaires), recevant l'enseignement du dessin.

ses monuments publics : et c'est le restaurant, le café, l'hôtel, c'est le bar et le théâtre, ce sont les hôpitaux [1], les asiles qui se revêtent d'une décoration nouvelle.

Mais ce n'est pas la maison et l'ameublement seuls qui se sont renouvelés, c'est le livre, dont l'ornementation, l'illustration, la reliure, si souvent sont exquises; c'est le journal illustré, c'est le magasin, c'est l'affiche même [2]; (l'affiche, grâce

[1] Il existe même une société pour la décoration des hôpitaux, dont l'aménagement et l'hygiène, ce qui importe davantage, sont déjà parfaits. J'ai vu, dans un hôpital de Londres, des *wards* ou salles pour les enfants, dont les portes et les murs sont recouverts de charmantes peintures figurant des sujets enfantins, et pouvant distraire, amuser un peu les yeux tristes des petits malades. L'hôpital perd ainsi pour eux son aspect sinistre ; ils se révoltent moins pour y entrer et demeurer. C'est de l'excellente et tendre charité, et dont je félicite la femme anglaise, — car certainement c'est une femme, — à qui est due cette pensée délicate.

[2] Il se pourrait que cet art de l'affiche, mais traitée par des maîtres, avec l'audace, l'éclat prestigieux parfois ou les harmonies tendres de ses colorations, contribuât à donner à nos yeux ce qui leur a manqué, ce qui leur manque toujours, ce que possède si étonnamment la rétine du plus humble des artisans ou des ouvriers orientaux, le sens délicat, exquis, raffiné des couleurs, et des couleurs les plus violentes, comme des nuances les plus douces, les plus fines, les plus fondues. Au fond, les Occidentaux voient gris ; à part les primitifs Flamands, Allemands ou Français ; les Vénitiens et des Flamands, des Hollandais et des Anglais, certains aussi de nos artistes, de Watteau à H. Regnault, à G. Moreau, à C. Monnet, à quelques peintres des magies de l'eau, du ciel ou de la mer, combien sont vraiment coloristes ?

au génie de Chéret); et ce sont les images pour les écoles et les albums pour les enfants, de vrais artistes daignant avoir souci de cette chose importante, l'éducation de l'œil et du goût chez les enfants : c'est partout, en un mot, l'épanouissement d'une décoration, d'une ornementation, d'une illustration neuves, jeunes, modernes, rappelant l'éclosion analogue, riche, abondante, due aux décorateurs ou aux illustrateurs de la Renaissance [1].

[1] Voyez l'art sérieux, ou le talent exquis, l'ingéniosité, l'invention décorative, voyez la grâce, le charme, la fantaisie, l'esprit, déployés par les illustrateurs du livre, de l'album, du *magazine*, du journal anglais ou américain, et par tous ces ornemanistes, connus ou inconnus, qui se révèlent dans les concours et, par exemple, chaque mois en ceux du *Studio*.

De ces ornemanistes, de ces illustrateurs, le chef incontesté, depuis la mort de W. Morris, reste Walter Crane, merveilleux artiste, et poète, et socialiste aussi, qui, tour à tour, d'une inépuisable et si délicieuse, si fraîche imagination, dessine des papiers, des étoffes, des broderies, des cartons pour vitraux, a orné d'illustrations admirables ou charmantes, la *Reine des Fées* de Spencer, éditée magnifiquement par Allen, quelques-unes, nous l'avons vu, des publications somptueuses de la *Kelmscott Press*, les *Contes* de Grimm, et ses ravissants albums pour enfants, le *Baby's Opera*, les *Fables d'Ésope*, tant d'autres, qui contribue enfin si grandement encore par son enseignement, ses travaux critiques, aux progrès de l'art décoratif.

Après lui, parmi les illustrateurs en noir et blanc, je rappellerai l'Ecole de Birmingham, dont la gravure sur bois s'est très heureusement inspirée de l'art italien, allemand ou français du XV° et XVI° siècles, et dont les *leaders* me semblent aujourd'hui MM. Arthur Gaskin, C.-M. Gère, Edm. New, mais qu'honorent aussi M. N. Payne, M. Bernard Heigh, Miss Gertrude Bradley, Miss Mary Newil.

Cette révolution, dont je ne puis parler ici que très rapidement, comment se fit-elle ?

Revoyons ce point d'histoire.

Sans doute elle fut préparée par un mouvement d'opinion, mais vague, indécis, sans direction longtemps. Rappelons que l'Angleterre avait été battue dans les grandes expositions artistiques, qu'elle s'était humiliée, avait, comme il convenait, reconnu ses défaites, et que bientôt, avec sa tenace et puissante volonté, elle s'était réarmée, préparée pour mieux lutter et pour vaincre.

Ce mouvement patriotique d'opinion se manifesta par la création, en tout le royaume, d'écoles d'art et de musées spéciaux.

Mais bien avant lui déjà germaient les aspirations, les tendances de cette école préraphaélite dont j'ai parlé et à laquelle appartenait Morris. J'ai

Je citerai encore, parmi les illustrateurs et ornemanistes, Selwyn Image, l'auteur, avec Heywood Sumner et L. Davis, de ces belles et larges chromolithographies, créées pour les écoles par la *Fitzroy Picture Society* ; je citerai Ch.-L. Ricketts et H. Shannon, et Aubrey Beardsley, étonnant dans la *Morte d'Arthur*, qu'il orna, n'ayant pas vingt ans, d'illustrations si nobles et d'admirables décorations marginales ; et Louis Davis, Henry Ryland, F. Sandys, Paul Woodroffe, Pater Wilson, Fairfax Muckley, et Ch. Robinson, et Anning Bell, qui dessine de délicieux *ex-libris*, genre où excellent aussi Sidney Heath, Lewis Day, un Américain, comme Heywood Sumner, et comme ce maître étincelant de vie, d'élégance et d'esprit dans ses illustrations de Shakespeare, Edw. Abbey.

dit que les Préraphaélites aspiraient, en peinture, à un art nouveau, sérieux, sincère, tout à la fois idéaliste et réaliste : or la même probité, la même sincérité, les mêmes qualités de logique, Morris les voulut donc apporter et les apporta dans la recherche d'un style nouveau décoratif, tandis que d'autres les venaient appliquer dans l'architecture.

Ainsi, à une certaine heure, il y a quarante ou trente ans environ, il s'était formé en Angleterre tout un parti anonyme qui attendait un chef, un drapeau, une révolution ; Morris, autant ou plus que Ruskin, le théoricien du parti, me paraît avoir été le chef qui tint ce drapeau, mena ce mouvement, dirigea cette révolution.

Que fallait-il ? Tout d'abord refaire la maison, et pour cela revenir aux traditions délaissées de l'architecture nationale ; il fallait repousser, libérer le territoire des styles étrangers, si peu, si mal en harmonie avec le climat, le sol, les besoins, le tempérament anglais ; il fallait recultiver avec amour la flore architecturale du pays, alors presque dédaignée de tous.

L'architecte de la maison nouvelle, Morris eût pu l'être ; il était entré dans l'art par des études d'architecture, mais qu'il abandonna bientôt.

Ce fut son ami, Ph. Webb, un modeste qui, modestement, dans l'architecture privée, fit cette révolution ; il la fit en relevant le style charmant

de la Reine Anne, le *Queen Anne style*, en reconstruisant la vraie maison anglaise, proche parente de la maison flamande, la maison d'autrefois, avec ses briques rouges, très apparentes et que, par places, rehaussent les bords blancs et les peintures des portes et des fenêtres, la maison dont luit si harmonieusement la tache rouge sur le vert des gazons, sur le fond des grands arbres de la campagne anglaise.

Le style de la *Reine Anne* fut un premier thème, un *leitmotiv*, et très simple, dont les transformations ont été infinies. Et partout donc, en Angleterre, la maison fut reconstruite.

Je ne puis rappeler les variations sans nombre survenues depuis lors en l'histoire de cette architecture. Je tiens à constater seulement qu'à cette renaissance, grâce à une génération d'architectes du plus grand talent et dont la plupart sont en même temps de remarquables décorateurs [1], — et l'architecte vraiment artiste doit savoir tout aménager et décorer dans la maison élevée par lui, — à cette éclatante renaissance et à ces architectes est dû un art pittoresque, charmant, coloré, et qui, malgré bien des airs de famille, de plus en plus visibles, avec l'ancien art des Flandres, n'en

[1] Parmi ces architectes décorateurs, je citerai MM. Norman Shaw, George et Peto, Reginald Blomfield, H. et G. Cooper, Baillie Scott.

reste pas moins à la fois très anglais et très moderne.

Mais, la maison construite, il fallait en décorer les murs, en chercher et trouver le nouveau décor intérieur, et ce fut l'œuvre de Morris. Il créa donc ses papiers peints, ses étoffes d'ameublement et de tenture, dont le dessin riche, touffu ou très simple et pur, dont la coloration harmonieuse et généralement douce, furent une surprise, un charme pour les yeux. Cet art du papier peint[1], et des impressions sur étoffes, a pris par lui, et par certains de ses élèves, W. Crane, délicieux, étonnant ornemaniste et illustrateur, je l'ai dit, et par Voysey, par Silvers, — doués comme le maître, d'un goût parfait, de l'imagination la plus riche, d'une ingéniosité, d'une invention rares dans la science des lignes, des entrelacs, des arabesques, de la flore et de la faune ornementales, — un épanouissement merveilleux, un rajeunissement, un essor, qui déjà se communiquent à toute cette industrie en Europe.

[1] Si vous voulez vous rendre compte du charme, de la beauté, parfois de la somptuosité de ces papiers peints, voyez, après ceux de Morris, ceux de ses disciples, de Crane, par exemple, les *Vagues*, les *Lys et les Roses*, le *Jardin des paons*, les *Quatre vents*, les *Marguerites*, et ses sujets pour *nurseries;* de Voysey, les *Tulipes*, les *Sept sœurs*, le *Pays des fées*; de Silver, chez qui se fait sentir, ainsi que chez Voysey, la noble influence de l'art persan, la *Mer florale*, l'*Euythmie;* et voyez encore les papiers de Lewis Day et d'Ingram Taylor.

Morris, pour la création de la flore décorative qui fait la beauté de ses dessins, demanda son inspiration d'abord et directement à la nature, puis au moyen âge, au moyen âge surtout [1], et à l'Orient, mais, en Orient, plutôt à l'ancien art de la Perse qu'à celui du Japon, que son mâle génie dédaignait un peu, à tort peut-être.

Dans les intérieurs, il fallait, par endroits, des éclats de lumière ; et à son incitation, il me semble, de Morgan fit ses faïences émaillées, d'autres ces appliques ou ces plats de cuivre jaune ou rouge, qu'un rayon de soleil fait flamboyer soudain ; et la cheminée anglaise, l'un des motifs les plus charmants, les plus diversement et les plus ingénieusement traités et variés de l'architecture nouvelle, emprunta à ces faïences et à ces cuivres une partie de sa décoration, brilla par elles et par eux comme un soleil intérieur, en la maison anglaise renouvelée, sans doute mais plus ou moins sombre toujours, sous les brumes et les brouillards du climat.

J'ai dit que Morris avait audacieusement, dès la

[1] Voir, au nouveau Musée de Bâle, récemment ouvert et qui fait si grand honneur à son directeur, M. le professeur Bourcart, et, au musée des arts décoratifs de Vienne, d'admirables boiseries sculptées et peintes, du XVe au XVIe siècle allemands, dont l'art de W. Morris, dont sa flore ornementale rappelle singulièrement le dessin si ferme, tout à la fois simple, riche, touffu. Même genre de dessin sur les belles poutrelles, de *Stein am Rhein*.

première heure, ouvert son *magasin artistique,* et dans ce magasin, près des papiers et des étoffes, près des plaques, des plats de faïence émaillée ou de cuivre, se dressaient des meubles d'un dessin si ancien parfois qu'il en semblait nouveau, étincelaient des verreries, brillaient des grès vernissés dans le goût rustique, cher au maître. Et l'on sentait qu'une haute intelligence, une haute volonté directrice présidaient à ces diverses manifestations d'art, leur imprimaient ou tendaient de leur imprimer quelque unité de facture ou de style, mais chez Morris, archaïque plutôt, ce qui ne messied pas en Angleterre, convient souvent mieux qu'ailleurs, en ce pays d'une fidélité très tenace à ses traditions.

En 1874, il transporta ses ateliers dans la douce campagne du Surrey, et il créait en un charmant paysage cette fabrique idéale de *Merton Abbey,* d'où la machine était exclue, et où il revenait le plus possible, par sollicitude pour l'ouvrier, et par besoin aussi d'une production supérieure, aux métiers d'autrefois, aux procédés très simples de la technique ancienne. Sa vie se passant parmi les ouvriers, de bonne heure son âme aimante, très humaine avait pris soin d'eux; et il chercha d'abord à relever leur dignité professionnelle, voulant donc qu'ils fussent moins des mécaniciens, des serfs de la machine, que des artisans, comme ils

l'étaient jadis, et qu'ils reprissent en la confection du travail une plus grande part d'initiative et qu'ils restassent des hommes libres, créant une œuvre aimée d'eux, une œuvre sortie de mains qui la soignent, la caressent et l'aiment. En un mot, il tentait d'arracher l'ouvrier à l'écrasement, à la tyrannie de la machine, et aussi à la tyrannie et à la malaria de l'usine et des villes. Il avait la haine de la machine, fatale sans doute à l'indépendance, à la dignité de l'ouvrier, mais nécessaire, il ne le vit pas assez, à la diffusion du bien-être, et seule pouvant préparer l'affranchissement général, l'indépendance du plus grand nombre en face de tant de fatalités anciennes, et d'inégalités sociales.

Comme chez Ruskin, constante fut chez lui la préoccupation du travail joyeux, de la joie pour tous dans le travail, par le travail. « Il a été écrit, a dit Ruskin en son mysticisme esthétique, « Tu gagneras ton pain à la sueur de ton front », et non pas « au brisement de ton cœur ». Le fait d'être malheureux, de souffrir par son travail est en soi une violation de la loi divine et la marque d'une espèce de folie ou de péché dans la façon de vivre. » Et ne trouvez-vous pas qu'elle dure trop encore en nos façons de vivre, cette espèce de péché, d'absurdité ou de folie, depuis l'usine, la manufacture, jusqu'à ces usines universitaires, ces chambres d'étude et de torture, où une pédagogie surannée,

des méthodes restées mauvaises, des programmes mal élaborés d'enseignement, continuent à fatiguer, écraser, attrister l'adolescence et l'enfance ?

Ce furent ainsi de hautes idées artistiques et morales qui présidèrent à l'installation de la fabrique dans ce doux paysage de Merton Abbey. Et Ruskin, ce torry, ce réactionnaire qui toute sa vie soutint les mêmes idées avec tant d'éloquence et de passion, eut indirectement son influence sur l'entrée de Morris dans le mouvement socialiste.

En réalité, par son œuvre poétique, par les motifs généraux de son ornementation, par ses tapisseries, par ses verrières, par ses livres, Morris, qui aura été certainement l'initiateur d'un art nouveau, s'est donc montré tout archaïque.

L'homme, a dit Pascal, est un abîme de contradictions. Dans le cas de Morris, j'en vois deux, mais moins profondes peut-être qu'elles ne paraissent.

Il fut archaïque : mais c'est qu'à un moment, de toute nécessité, il fallait revenir à l'art national et aussi à un art très pur, sobre, sincère. Et c'est pour cela que, comme les Préraphaélites, il aima si vivement une certaine époque du passé, le siècle de Chaucer, époque lui offrant les qualités hautes qu'il voulait apporter ou voir apporter dans l'art d'aujourd'hui ou de demain, ce xiv^e siècle, cet âge qui luisait à

ses yeux comme l'aube de la littérature et de l'art anglais, et où pour lui s'était la première fois et le plus nettement manifesté le vrai génie de sa race.

En reprenant et faisant revivre la tradition nationale, il voulait donc revenir à des modèles anglais, d'un art bien anglais, mais aussi d'un art simple et logique, où la décoration, l'ornementation des objets fussent toujours en parfait accord avec leur fonction, et dont l'enseignement fût, par ses principes mêmes, applicable à tous les arts, et à tous les temps.

Et c'est ainsi qu'en partant de si loin dans le passé, il préparait l'art de l'avenir, qui sera, en tout pays, je l'espère, d'abord un art national, *genuine*, selon l'expression anglaise, un art bien personnel à la race, au pays qui le créera, et en même temps un art comme il l'aimait et voulait, simple, logique, sincère.

Une autre contradiction chez lui est ou paraît celle-ci : il voulait que l'art de plus en plus pénétrât dans la vie de tous ; mais, pour cela, ne faut-il pas la production à bon marché, et le plus souvent ainsi, la production mécanique ? or, avec Ruskin, nous l'avons vu, il était entré en guerre contre la machine. Il avait raison, et il avait tort. Comme toutes les grandes forces, la mécanique moderne sans doute est funeste, et mortelle parfois ; comme toute grande force, elle contient

son péril et son mal et elle a aussi ses bienfaits ; certainement, il faut se défendre contre ce péril et ce mal, il faut les limiter le plus possible : mais, née avec la démocratie, elle en est aujourd'hui comme l'alliée nécessaire ; et, encore une fois, c'est bien par elle qu'un certain mieux-être pour le plus grand nombre, qu'une large amélioration matérielle, et même intellectuelle, est possible. Voyez seulement ce que nous devons à l'imprimerie moderne, et à cette autre production mécanique, si artistique souvent, la photographie.

Mais toute production industrielle devrait, devra de plus en plus et très respectueusement, subir l'influence, recevoir l'inspiration de l'art, et Morris avait raison de le vouloir, de l'exiger. Il avait raison d'affirmer que vraiment il n'est guère plus coûteux de faire bien que de faire mal, de faire laid que de faire élégant ou beau ; et que dès lors au fabricant, inspiré par de vrais artistes, le choix s'impose de beaux et d'élégants modèles.

Morris avait raison encore de rêver pour toute chose une production idéale, dût-elle être assez coûteuse, parce qu'il importe de tenir haut toujours par des types très purs, même chèrement acquis, et, comme quelques-uns des siens, d'absolue beauté, l'ambition, l'idéal de tous les artistes, même des plus humbles, surtout dans les arts mineurs, trop facilement abaissés, avilis par la médiocrité habi-

tuelle du goût moyen, du goût de ce plus grand nombre qui règne et gouverne aujourd'hui. Et, comme Ruskin, par son enseignement, par son exemple, par ses œuvres, par toute sa vie, Morris aura donc contribué à relever la dignité des arts mineurs, ce qui importe encore à nos démocraties, car les arts mineurs sont ceux qui se tiennent le plus près du peuple, étant créés par lui, étant par excellence les arts de l'artisan, de l'ouvrier, étant aussi les seuls qui lui soient toujours plus ou moins destinés.

Il pensait, comme beaucoup d'entre nous aujourd'hui que telle œuvre exquise du prestigieux Gallé ou telle broderie japonaise, tel tapis, telle arme, tels cuivres ou faïences de l'Orient, telle soierie de Lyon, telle pièce de céramique d'un Clément Massier et Lévy, d'un Carriès, d'un Delaherche ou d'un Dalpayrat, telle pièce d'orfèvrerie de Falize valent mieux, offrent plus d'art, sont des œuvres artistiques d'une valeur plus rare, que tel grand tableau, telle statue ou architecture académiques, prétentieuses et vides, sans technique précieuse, ou sans poésie, sans rêve, il croyait qu'en un mot toute œuvre belle, si simple qu'elle soit et si humble qu'en soit sa matière, est une œuvre d'art[1].

[1] Tous les arts sont égaux ou le seront, puisque leur influence à tous est la même sur la vie et sur la pensée; ou plutôt il n'est qu'un art, unique et universel, qui est l'enno-

Nous avons vu que sa vie parmi les travailleurs et les plus modestes, de bonne heure l'avait fait socialiste. Aucun homme aujourd'hui n'a plus le droit ni le pouvoir de se soustraire aux problèmes de la vie sociale, et certains poètes moins que d'autres, le poète, le vrai poète étant l'homme d'abord qui voit et sent toutes choses d'une vision et d'une émotion plus intenses, et Morris ayant prouvé que, contrairement à l'opinion commune, l'on peut être un grand poète et garder un jugement de la vie droit, net et très pratique.

J'ai dit qu'il porta dans son socialisme la rêverie d'un poète ; il vit trop beau ; il espéra trop, il attendit trop des hommes. Je crois qu'en politique comme en philosophie, il faut partir du pessimisme plutôt que de la conception optimiste du monde ; les erreurs, les mécomptes de la Révolution française et de bien des réformateurs sont venus de là, de leur confiance trop grande en l'animal humain, que Rousseau (il ignorait la théorie moderne de l'origine de l'homme) croyait mauvais par la faute toujours de la société, et non mauvais, médiocre par la faute le plus souvent de sa propre nature, par cela seul qu'il est un héréditaire, et de quelle ascendance !

Mais sans trop compter sur la réalisation pro-

blissement par une forme parfaite et exactement appropriée à son dessein, de tout objet à notre usage. (Soulier, *L'Art et la Vie.*)

chaine des rêves d'une humanité meilleure, il est bien et il est urgent du moins, de faire ou d'avoir fait ces rêves, et de travailler avec d'autant plus de force et d'ardeur, comme travailla Morris, à leur réalisation, qu'elle nous apparaît plus malaisée, plus lointaine et plus tardive à atteindre.

Oui, ce qu'il faut, c'est partir au combat sachant qu'il sera rude, afin qu'on ne le déserte pas dès le premier obstacle ou les premières défaites ; et je ne serais pas étonné qu'à la fin de sa vie certains désenchantements n'eussent assombri chez lui ses grands espoirs et cette foi optimiste qui furent son habituel état d'âme : c'est le péril souvent et l'expiation de l'optimisme.

J'ai dit que la révolution artistique dont il fut l'initiateur avait dépassé de beaucoup les frontières de son pays.

Si vous voulez suivre les progrès de cette révolution, parcourez le *Studio*, le *Magazine of art*, l'*Artist*, en France l'excellente *Revue encyclopédique Larousse*, et vous verrez l'importance et l'étendue de ce mouvement qui agite aujourd'hui une partie de l'Europe, a gagné l'Amérique du Nord et l'Australie même.

Vous voyez la Belgique d'abord, tout en gardant ses rapports artistiques et très intimes avec la France, suivre de plus près et plus tôt qu'aucun

autre pays l'impulsion partie d'Angleterre. Cela tient sans doute au voisinage des deux pays, à leurs communications faciles et fréquentes, à une certaine ressemblance presque de famille entre les Pays-Bas et l'Angleterre, qui leur a emprunté, nous l'avons vu, plus d'un modèle de son architecture publique ou privée.

Cela tient aussi à ce que les Flandres ont par tradition un goût particulier de l'art décoratif, et que la Belgique a trouvé chez quelques-uns de ceux qui la dirigent un encouragement actif à le développer. Je félicite ce royaume d'avoir un Souverain d'une intelligence patriotique supérieure, et achetant tout un terrain dans Bruxelles pour sauvegarder un point de vue, que des constructions auraient masqué ; et je félicite cette capitale d'avoir à sa tête un bourgmestre, d'un sens artistique très délicat, très rare, M. Charles Buls, qui a écrit sur *l'Esthétique des villes* (un noble titre et un noble sujet) une si remarquable étude, et à qui certainement est dûe cette restauration parfaite de la Place de l'Hôtel-de-Ville, aujourd'hui l'une des merveilles de l'Europe.

Les Belges, plus habiles que nous, ont paré le danger qui venait d'Angleterre, certains de leurs fabricants de meubles [1] ayant de bonne heure reproduit

[1] Pour mieux comprendre la genèse ou une partie de la genèse, du nouveau décor extérieur et intérieur de la mai-

avec un goût excellent beaucoup des motifs du nouveau mobilier anglais : ils ont de la sorte donné satisfaction à une mode qui les envahissait, comme elle envahit la France ; ils ont, avec grande raison, profité d'elle, et ils ont évité sur leur marché un apport trop lourd de la production étrangère. Mais ce n'est pas à cela que je m'arrête ; et la Belgique nous offre mieux.

Je signalerai chez elle trois artistes de premier ordre, deux architectes-décorateurs, M. Horta, M. Hankar, et un décorateur encore M. Serrurier, de Liège.

Tous trois m'intéressent vivement, car ils me semblent bien près d'avoir trouvé dans l'architecture et le mobilier la formule ou les formules d'un art vraiment nouveau, et non plus anglais[1] ni néo-flamand, mais très personnel, moderne et très moderne[2]. Je ne puis dire ici ni montrer ce qu'ils apportent de nouveauté, d'invention, d'ingéniosité et de charme en leurs décorations, extérieure ou intérieure ; je ne puis qu'indiquer les principes qui les dirigent, et qui sont d'abord de ne plus reproduire,

son anglaise, se promener dans les vieilles rues flamandes, et visiter à Anvers les chambres du musée Plantin.

[1] Je citerai parmi eux M. Hobé, qui a décoré quelques magasins à Bruxelles.

[2] M. Serrurier s'est affranchi de plus en plus de l'imitation, si séduisante qu'elle fût et par lui si bien réussie d'abord de l'art mobilier d'Angleterre.

encore et toujours, les anciennes formules, les anciens modèles; d'approprier exactement la contruction, la décoration ou le meuble à leur destination, et aussi à la nature des matériaux employés, de tenir compte enfin de toutes les indications que fournit aujourd'hui l'hygiène[1]. C'est guidé par ces principes que M. Serrurier a créé son décor nouveau et charmant de la fenêtre ou du lit; et que M. Horta a élevé dans Bruxelles quelques-unes de ses maisons, que je compte parmi les œuvres artistiques les plus neuves et les plus curieuses de ce temps[2].

[1] M. Hankar avait rêvé pour l'exposition de Bruxelles en 1897, au lieu d'une restauration du passé, ou tout au moins à côté de quelque coin réédifié du vieux Bruxelles, d'édifier tout un quartier de la ville à venir, de créer tout un futur paysage urbain.

Il eût déployé là une ingéniosité, un talent rares, et il eût appliqué à cette occasion tous les matériaux nouveaux, métaux ou bois et tous les progrès nouveaux, toute la magie, par exemple, de l'électricité. Je regrette vivement qu'il ait dû abandonner son projet.

[2] En Belgique, contribuant encore au renouvellement de l'art décoratif, qu'il me soit permis de citer rapidement M. Crespin, qui fait d'élégants dessins pour papiers peints, étoffes ou carpettes, décore habilement de peintures ou de *graffiti* des intérieurs ou des façades ; le groupe artistique de Liège, dont MM. Rassenfosse, Berchmans, Donnay sont les principaux représentants, dont M. Serrurier-Bovy reste le chef, et qui exprime avec tant de franchise et, comme les Anglais, d'une intention si délibérée, ses tendances décoratives ; je citerai encore M. Van Rysselberghe, un ornemaniste, un illustrateur délicat, M. Van der Stappen et M. Isi-

Je ne veux et ne puis parler ici que des tentatives d'art nouveau qui, de près ou de loin, se rattachent au mouvement parti d'Angleterre. Mais je ne dirai qu'un mot de l'Amérique du Nord, recommandant à ceux qu'intéresserait le sujet, et qui le voudraient bien connaître, l'excellente étude, très complète, écrite par M. Bing, *La Culture artistique en Amérique*. Le mouvement américain se confond en réalité avec celui d'Angleterre, malgré des particularités curieuses. A travers l'Atlantique, les artistes échangent constamment leurs inspirations et leurs travaux. La nouveauté décorative, c'est là-bas le rôle glorieux rendu au verre, au vitrail, à la mo-

dore de Rudder, de tous les sculpteurs belges, ceux qui se consacrent avec le plus de talent à l'art appliqué, et MM. Hobé et Van de Velde pour leurs meubles nouveaux, et M. Finch pour ses poteries vernissées; enfin pour leurs affiches rivalisant avec celles de nos maîtres français, des maîtres anglais ou américains, M. Crespin encore, M. Privat-Livermont, M. Combaz, M. Mignot, M. Meunier, le neveu de Constantin Meunier, que je ne puis m'empêcher, rencontrant son nom sous ma plume, de saluer avec admiration et respect, l'un des hommes qui honorent le plus son pays et son temps, le peintre, le sculpteur si émouvant et si ému du Borinage, cette « Terre-Noire » de la Belgique, l'artiste qui après Israëls, après Millet et Ulysse Butin, après de Uhde, aura introduit dans son œuvre le sentiment le plus profond et le plus sincère de la pitié humaine, aura exprimé avec le plus de sensibilité, d'art, de vérité le sens du travail moderne, du travail patient et puissant, la vie rude et parfois tragique, la résignation sainte, la noblesse des travailleurs, la grandeur simple, l'héroïsme des humbles.

saïque, dans la décoration intérieure. On connaît les verreries et les vitraux admirables de la maison Tiffany, qui, malgré leur épaisseur et leur opacité, ont l'éclat translucide et doux des jades et des onyx ou l'éclat brillant des agates, et qui, parfois, semblent des coulées étincelantes de pierres précieuses fondues. Ces vitraux, honneur en ce moment de l'art décoratif en Amérique, sont dûs peut-être à des Français, qui, incompris en France, portèrent par delà l'Atlantique leur miraculeuse industrie. Cet accident n'est pas nouveau pour nous.

En France, bien que retenu par le respect et le goût de tout un long et glorieux passé, l'on poursuit la recherche de ce nouveau style qui doit rétablir, comme aux temps de la Renaissance, de Louis XIV, de Louis XV ou de Louis XVI, une certaine harmonie entre toutes les formes d'art, et l'accord de tous les arts, majeurs ou mineurs, dans leur contribution à la décoration générale. Les artistes supérieurs ne nous manquent pas, et qu'en aucun pays nul ne surpasse ou n'égale. : nous avons Emile Gallé, nous avions Jean Carriès, deux artistes, le premier surtout, de génie ; nous avons d'incomparables céramistes, Clément Massier, aidé de son collaborateur d'autrefois, le peintre rare et subtil, Lévy-Dhurmer, avec leurs faïences aux somptueux reflets métalliques, et, encore en cet art

magique, un anonyme, l'un des jeunes maîtres de la chirurgie française; et nous avons Delaherche, et Dalpayrat, et Chaplet, et Bigot, et certains artistes de Sèvres ou de Limoges; nous avons Thesmar et Lucien Hirtz, l'émailleur; Isaac crée de charmants et nouveaux dessins sur ses étoffes teintes; lui et d'autres travaillent avec goût au renouvellement de nos velours et cretonnes d'ameublement; Plumet dans le meuble est un heureux novateur; Prouvé, Wiener, Meunier font des reliures d'une beauté parfaite et qui rivalisent glorieusement avec celles de Cobden-Sanderson, en Angleterre; et nous avons tous ces sculpteurs, Dampt, Valgreen, Pierre Roche, Jean Baffier, Dubois, Al. Charpentier, dont le talent vraiment exquis s'est consacré avec tant de bonheur aux arts de la décoration; en orfèvrerie, nous avons Falize; comme illustrateurs et ornemanistes, rappelerai-je Grasset, C. Schwob, Steinlen, qui tous trois nous sont venus de Suisse, et Boutet de Monvel, Luc-Olivier, Merson H. Rivière, G. Auriol? Je mets fin à une énumération qui serait trop longue.

Mais nos arts majeurs et mineurs, mais nos artistes travaillent trop isolés, trop éloignés les uns des autres; il faudrait une unité, qui nous manque, de direction, je dirais de commandement, au lieu de l'anarchie présente; il faudrait un Morris, un homme de génie qui l'imposât; et il nous fait défaut,

comme du reste à tous les pays en Europe. Et cependant nous sommes à la veille, j'en suis assuré, d'une révolution artistique générale comparable à celle qui a triomphé en Angleterre et dont je viens d'esquisser l'histoire [1].

Vous le voyez, Messieurs, de nombreux enseignements nous ont été donnés par Morris, et qui intéressent toutes les nations, toutes les classes.

Morris nous aura donc montré ce que peut, malgré les obstacles, une volonté forte unie à un grand cœur aimant, à une haute intelligence éprise à la fois de justice et de beauté : à lui seul cet enseignement est précieux déjà et toujours utile à rappeler, en un temps où trop de sophismes inclinent les esprits au fatalisme historique, à la négation de cette autorité que savent prendre des âmes, des esprits énergiques sur la marche des événements et des hommes.

Il nous a enseigné aussi que chaque nation doit garder son tempérament artistique, son art, son esprit national. La variété dans l'unité est l'une des

[1] Puis il semble que nos grands artistes se soient mis trop rarement en contact avec la foule et ses besoins, avec les arts de leur pays, de leur temps, avec les artisans, les ouvriers, ce qu'a fait Morris; qu'ainsi, beaucoup d'entre eux aient manqué de ce génie large et humain qui a été son honneur et a fait sa force.

formules du beau. Le beau, sans doute, n'a pas de patrie; mais les formes, les diverses manifestations du beau en ont une, et il est bien que cela soit ainsi. Chaque nation, dans ses arts, devra donc conserver, le plus possible et le plus longtemps possible, ce qui vient d'elle, ce qui, spontanément et nécessairement, naît ou est né de son milieu, de ses traditions, de ses tendances, de ses besoins, de sa nature. Il a dit aux Anglais : « Soyez et restez Anglais; restez vous-mêmes. Sans repousser l'inspiration, les leçons qui vous peuvent venir du dehors, ne copiez rien ni personne; transposez s'il le faut, et il le faut souvent, certaines œuvres du passé ou d'ailleurs; mais, en les transposant ou en acceptant leur influence, gardez votre originalité, votre rêve, votre pensée, votre âme, et que tout cela s'ajoute, se sente et se retrouve en votre œuvre nouvelle, pour que cette œuvre soit bien à vous, pour qu'elle soit intéressante et vivante. » Ce qu'il a dit aux Anglais, je le dis aux Français; je vous le répète à vous, Messieurs. Encore une fois, ne copions rien, ni personne[1]. Prenons garde que le passé ne

[1] Quand nous copions une feuille d'acanthe sur un chapiteau grec, apprenons d'elle que les Grecs n'empruntaient pas leurs motifs de décoration à des pays étrangers, mais les demandaient à leur propre pays, ce que faisaient les artistes qui ont sculpté nos églises ou nos cathédrales sublimes du moyen âge, alors que le noble enseignement académique, celui de l'Ecole de Rome et celui de l'Ecole des Beaux-Arts,

gêne, n'entrave, n'enchaîne trop le présent; prenons garde que l'instruction intensive, au lieu de nous former, ne nous déforme. Je vois le dommage, en place du bien, que produit, en certains pays, l'excès de l'instruction donnée, ou plutôt mal donnée, aux artistes. L'on pourrait dire de quelques-uns d'entre eux, dans les arts surtout de la décoration, ce que l'on a dit de quelques savants : ils savent tout, mais ne savent que cela. Cessons donc de copier, cherchons et trouvons des formes nouvelles. Morris et son école ont prouvé que toutes les formes décoratives n'étaient certes pas épuisées, et que le monde restait infini des lignes, des couleurs, de leurs combinaisons; il a prouvé que l'on pouvait rajeunir sans cesse et régénérer un art en revenant sans cesse à ses origines, qui sont d'abord et à tout jamais la nature, et en revenant aussi à des principes très simples de goût, de raison, de logique. Mais cette nature elle-même, Morris s'est gardé de la servilement imiter, pas plus qu'il n'a copié jamais tel ou tel grand art d'autrefois; c'est que l'ornemaniste doit, comme tout artiste, ajouter son propre rêve, sa création propre et consciente à la création, au rêve inconscients de la nature. L'art, on ne le saurait trop répéter, n'est pas, en effet, la simple reproduction des objets ou des êtres : c'est la photographie,

n'existait pas encore et que notre art était vraiment national.

c'est le moulage, qui sont cela et rien que cela. L'art c'est la nature, mais transformée, transfigurée par la perception optique et cérébrale, par l'âme ou la pensée de l'homme ; c'est la nature, mais parfois sous un éclairage intense et particulier qui vient de lui. Et dans la décoration aussi, l'art c'est bien elle encore, mais plus ou moins reprise, corrigée dans ses rythmes, plus ou moins décomposée et recomposée dans ses lignes et dans ses couleurs, plus ou moins déformée et reformée par l'artiste : toutes vérités banales, à coup sûr, mais qui sont toujours à redire.

Morris nous a montré aussi que tout se tient dans la vie, que les problèmes sociaux étaient souvent des problèmes d'esthétique et de morale, et que vous relevez l'artisan quand vous relevez la dignité de son travail ou de son art, que vous relevez l'art en relevant la dignité de l'artisan.

Il a proclamé qu'il était temps enfin de rendre aux classes inférieures leur part de ces jouissances que seules, autrefois, pouvaient goûter les hautes classes. L'art, le beau sont des clartés qui doivent illuminer tous les hommes ; l'art, le beau sont comme ces cathédrales, comme ces maisons de Dieu, qui s'ouvrent également à tous ; et ces lueurs, ces clartés, il a donc voulu qu'elles entrassent ou rentrassent quelque jour dans la plus simple, la plus pauvre demeure. Elles y furent autrefois.

Comparez certains logements sordides et fétides de nos ouvriers ou de nos paysans, à la demeure, par exemple, de quelques-uns de vos montagnards en ces chalets d'autrefois, décorés avec tant de simplicité, mais aussi avec tant de charme et de goût.

Eh bien! Messieurs, il semble que beaucoup de ces enseignements peuvent s'appliquer plus qu'ailleurs en votre sérieux et généreux pays.

Votre Exposition nationale, dont les vrais artistes ont été ravis, aurait ravi Morris. C'est que vous y reveniez à l'art national de la Suisse ; c'est que le décor général, la décoration générale de cette Exposition étaient bien personnels, bien à vous, et je suis heureux d'en féliciter hautement M. Paul Bouvier, M. Brémond et votre peintre M. Ferdinand Hodler. Ce n'était pas, à nouveau recopiée, l'Exposition de Paris, de Chicago ou d'ailleurs ; et nous, étrangers, vous remercions d'avoir su ne pas nous montrer encore ce que, tant de fois déjà, nous avions vu et trop revu.

C'était donc l'art de la Suisse qui vous était et nous était rendu ; c'était tout un renouveau de votre flore architecturale, flore parfois bien alpestre aussi, flore bien à vous et que je vous conseille de cultiver toujours et de ne plus délaisser, de garder, d'aimer, car elle est charmante, car elle convient à votre pays, comme nécessairement toute flore ou toute faune au milieu d'où elle sort.

J'étais heureux de retrouver en ce décor les toits aux mosaïques de tuiles vernissées, que l'on voit à Dijon, à Bâle, que l'on revoit à Saint-Stéphane de Vienne; mes yeux retrouvaient, avec plaisir aussi, ces clochetons qui donnent à quelques-unes de vos villes une silhouette si pittoresque, et ces peintures murales qu'affectionnait justement la Suisse du passé, ces façades peintes[1], qui de leur décor grave ou riant ornèrent, et parfois si richement vêtirent, bien des maisons ou des édifices d'autrefois en votre pays, en Italie ou en Allemagne, et que notre époque a trop délaissées, cette époque dont le goût en architecture s'est presque partout et constamment montré si indigent, si misérable, cette époque qui par une aberration singulière du sens artistique aura aimé la couleur grise et repoussé la polychromie.

[1] Se rappeler entre autres celles de Schafthouse, de Stein-am-Rhein, de Bâle, et à Bâle le projet de Holbein, son dessin pour *la maison de plaisir*.

Les faïences émaillées, les terres vernissées pourront renouveler l'art de ces façades peintes. La faïence émaillée fut la décoration somptueuse du vieil Orient, depuis le palais de l'*Apadâna*, restauré, au Musée du Louvre, par M. Dieulefoy, jusqu'aux mosquées fleuries d'Ispahan, de Samarcande ou des Indes.

On pourrait employer aussi ces faïences pour un décor monochrome, comme en une charmante maison à Paris, rue Flachat, due, je crois, à M. Sédille, et à laquelle des plaques de faïence émaillée vert paon, font par larges places un revêtement brillant et doux.

Morris eût aimé aussi certains de vos artistes pour leur simplicité mâle, leur sobriété d'expression, leur saine vigueur, leur robustesse, parfois leur rudesse même, qui sont et qui doivent rester, il me semble, les caractéristiques de votre art, et qui caractérisent justement l'œuvre entière de W. Morris.

Ne sont-ce pas ces qualités que je reconnaissais et goûtais chez quelques-uns de vos peintres ou de vos sculpteurs, à votre Exposition nationale, chez MM. Baud-Bovy, Rehfous, Rheier, Sandreuter, Burnand, Hodler, David Estoppey, Al. Perrier, comme chez le regretté Menn, parmi vos peintres, ou chez MM. Niederhæusern, Carl Stauffer, Steiger, Reymond, parmi vos sculpteurs ?

Votre maître sera toujours Holbein, qui, selon moi, est plus près de vous que de l'Allemagne et vous appartient plus qu'à elle, Holbein, dont le génie est fait surtout de vérité, de sincérité de probité ; et ne remarquez vous pas que ce sont toujours ces mêmes mots que j'emploie quand je parle de Morris et de son œuvre [1] ?

[1] Et, je le répète, vous vous êtes créé déjà et vous pouvez vous créer toujours un art personnel et qui soit bien vôtre.
N'est-ce pas sur l'art suisse et sur ses tendances ce que pensait Barth. Menn, ce que pensent M. Trachsel en ses *Réflexions à propos de l'Art suisse à l'Exposition nationale de 1896*, livre fort digne vraiment d'être loué et recommandé en dépit de violences, excusées par l'ardeur et la sincérité des con-

Vous avez vos ouvriers aussi et vos questions ouvrières. Songez à l'idée ou aux idées de Morris; faites que l'ouvrier aime de plus en plus son travail, et faites qu'il aime son foyer, sa maison, en lui apprenant d'abord à la rendre saine, puis à l'éclairer, à la parer quelque peu. Déjà vous admettez tous que son logis, jadis et aujourd'hui encore trop souvent malsain, doit être, et au plus tôt, rigoureusement assaini; plusieurs d'entre vous savent que telle épidémie, sortie d'un foyer d'infection, née en des logis sordides, pourra frapper, tuer votre enfant dans sa riche et très saine demeure. Vous voyez ainsi, vous reconnaissez désormais la solidarité de tous en cette vie. Or, la laideur ou la beauté crée de même, autour d'elle, comme une atmosphère, que je dirai de contagion. La grande loi de Tarde, *la loi de l'imitation*, fait là aussi sentir son influence. Le mauvais goût, la laideur se communiquent, comme se communique le bon goût, et j'ajouterai la beauté ; cultivons donc le sens artistique, semons la beauté, combattons la laideur [1]. Demandez dès lors avec moi que cette maison de l'ouvrier, de l'artisan, de l'employé soit à

victions, et M. Mathias Morhradt et M. E. Muret, dans leurs notes sur l'Exposition.

[1] Si l'on veut que l'art en un pays reste élevé et pur, il faut que d'en bas ne monte pas sans cesse une poussée d'œuvres médiocres, ou viles, qui abaissent, avilissent peu à peu le goût général.

la fois plus saine et moins laide un jour ; que l'intérieur en soit peu à peu plus orné, et un jour soit paré d'une décoration à la fois simple et charmante : c'est le rêve d'un grand artiste belge, Serrurier (de Liège), et c'est le mien. Serrurier a construit le premier, certainement, la maison de l'artisan. Cette maison, il semble que vous seriez, que nous serions tous heureux de l'habiter; car la décoration, l'ameublement en sont d'un goût parfait en leur simplicité fraîche et claire. Or, cette simplicité même, et les matériaux, et les procédés, les techniques employés (grâce à l'ingéniosité de l'architecte) font que cette maison ne serait guère plus coûteuse qu'un logis laid, triste, sans décor, meublé du navrant mobilier de la fabrication courante à bon marché, de ces formes triviales, que bientôt remplaceront, je l'espère, des formes, des modèles dus à de vrais artistes.

Mais ces principes de simplification décorative, et qui certainement furent dans la pensée de Morris, ont le mérite de pouvoir s'appliquer aussi bien à la maison du riche qu'à la demeure la plus humble de l'employé ou de l'artisan : et alors vous en sentez l'importance, puisqu'ils mettraient fin à une inégalité qui dure toujours et qui pourrait cesser, comme ont cessé tant d'autres[1].

[1] Voyez depuis cent ans que de progrès accomplis dans le sens de l'égalité : il y a un siècle, rappelez-vous toutes les

« Je ne puis concevoir, a dit noblement Morris, que l'art demeure le privilège de quelques-uns, pas plus que l'éducation ni la liberté. La Beauté, qui est l'art, si nous employons ce mot dans son sens le plus large, est une nécessité positive de l'existence, ou doit l'être, sous peine pour nous d'être moins que des hommes..... La pauvreté, la nécessité ne doivent plus être invoquées, comme on est forcé de le faire aujourd'hui, en excuse à la laideur pas plus qu'à la malpropreté..... L'art qu'il nous faut doit être pratiqué par tous, bon à tous ; et c'est lui qui nous ennoblira. Si l'humanité s'y refuse, si l'humanité ne veut de lui, elle perdra quelque peu de la noblesse qu'elle s'est acquise. L'art que nous évoquons était vivant à des époques pires que la nôtre, alors qu'il y avait moins de courage, de bonté, de vérité dans le monde ; cet art revivra dans un temps meilleur que le nôtre, où il y aura plus de courage encore, de bonté et de vérité dans le monde. »

Tous ont droit au pain de la beauté, à la clarté de l'art. Cherchons donc l'*art pour le peuple* en atten-

distinctions, les inégalités du costume, et celles des jouissances intellectuelles ou artistiques. Le plus humble, le plus pauvre des citoyens français ou suisses est aujourd'hui en possession de bibliothèques et de collections d'art, comme n'en ont certes pas les banquiers les plus follement riches. Les voyages, il y a cent ans, n'étaient guère possibles que pour quelques-uns ; ils le sont pour tous aujourd'hui. De tels progrès réalisés donnent confiance dans la réalisation prochaine de beaucoup d'autres.

dant *l'art par le peuple;* qu'il renaisse un art populaire, cet art qui vraiment jadis venait de lui, naturellement, sans effort, et qui se manifestait en toutes choses, dans le costume national, comme en l'architecture de la moindre chaumière, d'un chalet, d'une maison modeste, d'une adorable et pauvre église de campagne, et dans tout le mobilier, dans l'assiette, dans le pot, le plat de faïence ou d'étain, comme dans ces danses, comme dans cette musique, faite des plaintes, des soupirs, des cris de triomphe d'une race, dans cette musique pour une simple phrase de laquelle je donnerais parfois tel opéra tout entier, comme en cette poésie, pour laquelle bien souvent aussi je donnerais tant de poèmes ou de tragédies nobles. Et cependant, jadis, au temps de ces créations, le peuple n'était pas affranchi; ce n'était pas alors le règne universel de la démocratie triomphante; le peuple était sans instruction, et l'on sent et l'on voit ainsi que l'instruction, même artistique, contribue moins qu'on ne le pourrait croire tout d'abord aux éclosions de l'art, réflexions de nature à ébranler bien des théories sur l'instruction, telle du moins qu'elle est le plus souvent donnée, et réflexions qui prouvent combien toutes les questions sont complexes, tous les problèmes difficiles, combien les faits parfois sont contradictoires avec les théories.

Mais il faut être droit ou redressé, a dit un sage.

Il faut donc naître avec le goût, le sens artistique, ou l'acquérir, et tout en se défiant d'espérances trop hâtives et trop belles, ce n'est donc qu'à l'instruction, à l'éducation dans l'acception la plus large du mot, mais bien données, que l'on devra s'adresser pour relever ou faire le goût, le sens artistique du peuple et d'un peuple : l'histoire, que je viens de raconter de la renaissance de l'art en Angleterre, démontre que cette tentative est possible. Oui, la grande tâche de l'avenir, celle du présent déjà, c'est l'éducation de nos démocraties, de toutes ces foules conscientes depuis si peu de temps, venues depuis si peu de temps à la pleine lumière. La participation de tous à tous les droits, comme à tous les devoirs, aboutit donc à cette grave question, l'éducation intégrale de la démocratie, la démocratie devant aspirer à devenir tôt ou tard une aristocratie, c'est-à-dire une humanité plus noble, dont l'activité, dont la pensée soient hautes, et qui soit de plus en plus capable de sentir, d'aimer passionnément la justice, la vérité, la beauté.

Morris n'a, lui aussi, cessé de penser à *l'art pour le peuple et par le peuple*. Cet art par le peuple qui existait jadis, comment, pourquoi n'existe-t-il plus aujourd'hui ? Pourquoi en tout ce siècle la déchéance de l'architecture et des arts mobiliers, pourquoi le mauvais goût trop général, pourquoi cette barbarie présente ? il faudrait trop de temps

pour y répondre. *Mais si, comme il semble, l'art par le peuple n'est plus possible, créons du moins l'art pour le peuple :* créons et donnons au peuple cet art que lui-même ne sait plus créer, ni se donner. Faisons-lui sa maison artiste, puisqu'il ne sait plus l'élever.

Et ne croyez pas, messieurs, que cette question sur laquelle j'insiste soit sans importance, parmi tant de questions sociales, qui attirent plus volontiers votre sollicitude et votre attention. Un intérieur médiocre, banal, un milieu de laideur n'est pas, selon moi, sans influence sur le développement, sur la culture de la personne intellectuelle ou morale. Un milieu, de clarté, de netteté (dans le sens étymologique du mot), un milieu de propreté et de beauté, lui sera favorable au contraire, comme l'est la lumière à l'épanouissement de la plante. Les Grecs croyaient justement aussi qu'une belle cité reflétait sa beauté, son ordre en ceux qui l'habitaient. En un mot le beau, l'art supérieur, sont certainement nécessaires à la culture, au développement d'une intellectualité comme d'une moralité hautes ; et du reste l'art et le beau font partie de ces conquêtes spirituelles que l'homme ne peut délaisser ou négliger désormais, sans déchoir, sans devenir, comme le disait Morris, moins qu'un homme.

De là, messieurs, l'importance, j'allais dire mo-

rale, des arts de la décoration. Certes, je pense comme la plupart d'entre vous, qu'il y a quelque chose de plus noble encore que l'art et la beauté, et que peut-être en une hiérarchie de l'esthétique, certaines belles actions mériteraient d'être mises au-dessus d'un beau poème ; mais je crois, comme Morris, que la culture générale de l'art et du beau, importe gravement toujours à l'éducation générale, à l'ascension générale et progressive de cette humanité, vraiment encore trop misérable et vile, si l'on ne relève ou ne maintient sans cesse par l'art, par le rêve, par la science ou par la vertu, ce peu de dignité, ce peu de noblesse qu'elle s'est lentement et si péniblement acquise[1].

Vous le voyez, messieurs, l'exemple et l'enseignement de Morris sont à garder. Cet exemple, c'est celui d'un grand cœur, d'une haute intelligence trouvant dans leur noble et inlassable activité une joie de toutes les heures et se créant de la sorte

[1] L'homme, pour Aristote, est un animal politique, en ce sens qu'il ne peut atteindre à la perfection que par l'association, par la cité. L'homme s'assemble pour réaliser par une association supérieure une vie supérieure. Et ainsi l'esthétique de la cité est nécessaire à la vie haute du citoyen, et intéresse son développement, ses progrès, sa beauté, se réfléchissant sur la vie de tous, lui prêtant un peu de sa gloire et de sa lumière.

un *Paradis sur la terre*. C'est l'exemple d'une volonté magnifique, commandant, en dépit des obstacles, aux hommes et aux choses[1], et qui est parvenue à cette étonnante révolution, à cette merveilleuse victoire, avoir refait toute l'éducation artistique d'un peuple, avoir fait triompher le goût dans un pays sans goût, l'art dans un pays qui depuis longtemps se désintéressait de toutes questions d'art.

Son enseignement est à garder, car il nous apprend ou réapprend la fidélité à la tradition nationale, l'amour de notre art national, l'amour aussi de l'art sérieux, simple, logique et sain.

Il nous réapprend le secret de toute éducation, qui doit tendre au développement d'abord de notre *moi*, de notre personnalité, de notre individualité toute entière dans le sens de sa direction, quand cette direction est bonne. L'éducation ne nous doit rien ôter de notre originalité native; elle doit faire que nous restions nous-mêmes, tout en prenant, en empruntant beaucoup aux autres, mais seulement pour nous accroître et grandir dans le sens de notre évolution naturelle. Elle ne doit pas ef-

[1] Une comparaison me paraît expliquer les relations de la volonté humaine et des fatalités historiques ou naturelles. Le navire, sans doute, subit les fatalités de la mer, des courants et des vents; il n'en obéit pas moins à l'intelligence et à la volonté de l'homme, qui le dirigent vers un but invisible le plus souvent, visible aux yeux seuls de l'esprit.

facer, comme elle y tend beaucoup trop, en certains pays, ce qui fait notre *personne*, notre *masque*, notre relief; elle ne doit pas créer sous un même niveau l'uniformité générale.

Je veux donc que l'Anglais dans ses arts ou sa littérature reste anglais; que le Français reste français, que le Suisse reste suisse; et je trouverais aussi absurde, à moins d'exceptions rares, l'introduction en France de la nouvelle architecture anglaise ou du mobilier anglais, que je trouvais un contre-sens l'emploi en Angleterre de formes empruntées à Rome ou à la Grèce; mais ce que je demande aussi, c'est que nous ayons en France et ailleurs une révolution artistique analogue à celle qui vient de s'accomplir en Angleterre, inspirée par les mêmes principes et dirigée dans le sens de la tradition nationale, et non plus, comme si longtemps, dans le sens des traditions grecque, gréco-romaine ou italienne.

Je sais que la tendance à l'internationalisme, au cosmopolitisme, au rapprochement, à la fusion de tous les peuples européens (et vous voyez par là encore combien les problèmes sociaux sont complexes) contrarie ces idées, mais moins peut-être qu'on ne le penserait. Les peuples se peuvent rapprocher tout en restant très différents les uns des autres. Ce que je repousse (et ici, à Genève, qui ne me donnerait

raison ?) c'est donc, comme le rêva jadis Rome ou l'Espagne, et comme y tend aujourd'hui encore la funeste tradition latine, trop centralisatrice toujours, c'est l'uniformité imposée à toutes les pensées, à toutes les âmes, à toutes les manifestations de l'art et du beau. L'humanité est un organisme qui ne s'est perfectionné, comme les autres, que par la différentiation de ses parties. Et je crois et j'espère qu'en certains arts, en architecture surtout et dans l'art du mobilier, se conserveront pour longtemps les formes d'art particulières à chaque peuple, à chaque race, ce que voulait Morris[1]; et ce principe de différentiation fera profiter l'art,

[1] Le réveil partout des nationalités en Europe donne satisfaction du reste aux idées que j'exprime. Voyez en Russie la renaissance, la victoire de l'art russe dans l'architecture; je rappellerai à Moscou le nouveau Musée, le nouveau *Gostinnoï Dvor* sur la place Rouge, le nouvel Hôtel de Ville, et la maison *Igoûmnof*. Mêmes tendances à Buda-Pest, témoignées, au milieu d'une architecture sans patrie, par cet admirable Musée national, le *Sparmi-Wetzeti Muzeum*, qui s'élève en ce moment sous la direction de M. Lechner. Mêmes tendances en Roumanie, heureusement encouragées par le gouvernement et par la Reine, par cette femme d'un si grand cœur, d'une intelligence si généreuse et magnifique, curieuse avec passion de toutes les formes de la poésie et de l'art, protégeant, cherchant à faire revivre ce qui reste en son pays des poésies, des musiques populaires, encourageant l'art exquis des broderies nationales, si riches de lignes et de couleurs, comme en toutes ces régions orientales, faisant restaurer les antiques églises du Royaume par un architecte de beaucoup de science, de talent et de goût, un disciple de Viollet-le-Duc, M. Lecomte du Noüy.

puisqu'il en multipliera les formes et qu'il en variera les aspects.

Ainsi, cette histoire de Morris et de ses idées touche à bien des problèmes de l'art et de la vie sociale. L'on commence enfin à reconnaître que tout se tient dans les problèmes de la vie humaine ; et l'on reconnaîtra de plus en plus que les questions sociales sont pour la plupart, comme l'a si bien vu Secrétan, des questions morales, et que beaucoup des questions morales sont des questions d'esthétique. Oui, je pense que le bien est l'une des formes du beau, et que le beau est souvent nécessaire à l'éclosion et au développement du bien en la vie intérieure ; je pense que l'atmosphère de l'art, de l'art vrai, de l'art sain n'est pas sans favoriser l'épanouissement complet de la plante humaine ; et je pense en un mot qu'il faut chercher à créer l'eurythmie en tout et partout, l'eurythmie, c'est-à-dire l'ordre, l'harmonie, la beauté dans l'âme humaine, dans l'homme, comme dans la cité ; car une vie belle est elle-même une belle œuvre d'art[1] ; car la vie d'un juste, d'un saint, d'un

[1] N'a-t-on pas cette impression devant la vie d'un Pasteur ou de certains de ses élèves, et n'a-t-on pas le droit d'admirer à l'égal des plus grands parmi les imaginatifs, parmi les créateurs et les poètes, ces hommes qui, comme lui, comme Roux ou Yersin, l'un des vôtres, — et avec l'héroïsme en plus, le sacrifice possible de leur vie, — inventent cette merveille, la formule magique arrêtant, désarmant, pouvant vaincre les

héros, de celui qui par son seul exemple, par son rêve ou par son action fait s'élever l'humanité, ou une partie de l'humanité, d'un degré inférieur à un degré supérieur, m'apparaît aujourd'hui dans la hiérarchie de l'esthétique comme la plus haute et la plus précieuse peut-être parmi les œuvres d'art. Le chef-d'œuvre de Morris fut avant tout sa vie.

Donc, messieurs, avec lui, comme lui, pensons sans cesse à parer un peu cette triste vie, à la parer de poésie, d'art, de vertus : elle en a tant besoin ! Poursuivons passionnément l'idéal. Ayons la grande pitié, le grand amour des hommes, tout indignes qu'ils nous en paraissent trop souvent. La vie est misérable, bien pauvre en joie et en beauté, disent à bon droit les pessimistes ; l'homme est médiocre ou est mauvais, mais c'est justement parce que la vie est ainsi faite et mal faite, qu'il faut la transfigurer, qu'il faut transmuter ce métal vil en un métal précieux ; et c'est justement aussi parce que l'homme est médiocre ou mauvais, qu'il faut l'élever, le faire meilleur, supérieur à sa condition présente, et se hâter pour tout cela. L'histoire du passé prouve que dans l'avenir ces progrès nouveaux,

plus sombres et les plus cruels des fléaux. M. Gaston Paris, dans son très beau discours sur Pasteur, a bien montré comment la faculté créatrice, l'imagination, avait dans les découvertes scientifiques une part beaucoup plus grande qu'on ne le croit d'ordinaire.

j'allais dire ces miracles, sont possibles. C'est donc justement parce que ce monde perpétuellement nous attriste, écœure ou révolte par tant de misères, de laideur, de crimes ou de bassesses, qu'il faut travailler à changer, et radicalement, cette vieille terre, ce vieux monde, et à créer, s'il est possible, le *Paradis sur cette terre*. La laideur, comme l'injustice et le mal, dure trop encore, a trop duré. Mettons fin à la laideur, à celle du moins sur laquelle nous pouvons agir, comme nous mettrons fin à l'injustice et au mal.

Que le souffle nouveau, le souffle brûlant de la religion nouvelle, la religion de l'humanité, ranime toutes les âmes, les soulève, les porte, les emporte vers un meilleur avenir ; et dans ce meilleur avenir, j'entrevois aussi une résurrection de l'art pour le peuple, sinon par le peuple ; je vois le triomphe du beau, comme celui de la vie saine, le triomphe de la vie intellectuellement, moralement et matériellement supérieure.

Vous êtes la plus ancienne démocratie et la plus ancienne République de l'Europe : il me semble que cette noblesse vous constitue des obligations de grands devoirs. Laissez-moi vous dire une de mes pensées : qui sait si la solution pacifique de bien des questions sociales ne viendra pas de vous? Votre passé, votre antique habitude et de l'égalité et

de la liberté, et des conditions favorables vous rendent peut-être plus facile qu'à nous, longtemps monarchistes et qui le demeurons encore par notre absurde et si dangereuse, si fatale conception de l'Etat, la solution de bien des problèmes d'aujourd'hui. Oui, qui sait si l'arbitrage entre les classes, entre les prolétaires et les autres, ne trouvera pas parmi vous sa haute formule définitive, comme parmi vous s'est passé ce fait grave, et dont on ne se souvient pas assez, l'arbitrage entre deux races divisées[1], c'est-à-dire la première réalisation et la plus éclatante peut-être de ce principe magnifique dû au génie, à l'âme si humaine, si aimante de la France, le principe de l'arbitrage entre les peuples, au lieu de la guerre féroce et terrifiante, monstrueuse en l'avenir ?

Quand je viens en votre glorieux pays, où les âmes, les pensées, les volontés se devraient hausser parfois à la hauteur de ces régions sublimes où elles vivent, je ne puis m'empêcher de me rappeler le salut que Michelet adresse en l'une des pages de la *Réforme* « au noble Concile, à la grande et universelle Eglise, telle que Zwingli la voyait assise au Colisée des Alpes ». De ce Concile, de cette Eglise, je voudrais voir descendre la parole auguste, pacifique, la parole souveraine qui apaisera les

[1] L'arbitrage pour l'Alabama.

âmes, rétablira toute justice, préviendra toute violence, la formule ou les formules qui, sans attenter jamais à la liberté et à la dignité humaines, mettront fin à nos conflits sociaux, et que, lui aussi, chercha Morris[1].

Je vous livre en vous quittant, messieurs, ces rêveries et ces pensées ; qu'elles germent, s'il est possible, qu'elles mûrissent en vous, et qu'en vous et par vous, ou par d'autres, elles préparent peut-être les moissons de l'avenir.

[1] Je suis heureux de pouvoir annoncer la publication à Londres d'un très beau livre : *The art of W. Morris*, par M. Aymer Vallance.

www.ingramcontent.com/pod-product-compliance
Lightning Source LLC
Chambersburg PA
CBHW071423220526
45469CB00004B/1413